繪畫探索入門

人像彩繪
Painting Portraits

繪畫探索入門

人像彩繪

風格‧構圖‧比例‧氛圍‧光線

蘿莎琳德‧卡斯伯特(ROSALIND CUTHBERT) 著

林雅倫　譯

王志誠　校審

視傳文化事業有限公司

出 版 序

　　藝術提供空間，一種給心靈喘息的空間，一個讓想像力闖蕩的探索空間。

　　走進繪畫世界，你可以不帶任何東西，只帶一份閒情逸致，徜徉在午夢的逍遙中；也可以帶一枝筆、一些顏料、幾張紙，以及最重要的快樂心情，偶爾佇足恣情揮灑，享受創作的喜悅。如果你也攜帶這套《繪畫探索入門系列》隨行，那更好！它會適時指引你，教你游目且騁懷，使你下筆如有神。

　　《繪畫探索入門系列》不以繪畫媒材分類，而是用題材來分冊，包括人像、人體、靜物、動物、風景、花卉等數類主題，除了介紹該類主題的歷史背景外，更詳細說明各種媒材與工具之使用方法；是一套圖文並茂、內容豐富的表現技法叢書，值得購買珍藏、隨時翻閱。

　　走過花園，有人看到花紅葉綠，有人看到殘根敗葉，也有人什麼都沒看到；希望你是第一種人，更希望你是手執畫筆，正在享受彩繪樂趣的人。與其為生活中的苦發愁，何不享受生活中的樂？好好享受畫畫吧！

視傳文化　總編輯　陳寬祐

國家圖書館出版預行編目資料

繪畫探索入門：人像彩繪／羅莎琳德‧卡斯伯特(Rosalind
Cuthbert)著；林雅倫譯--初版--〔新北市〕中和區：視
傳文化,2012〔民101〕
　　面；公分
　　含索引
　　譯自：An Introduction to Painting Portraits
　　ISBN 978-986-7652-68-3(平裝)

1.人物畫-技法

947.2　　　　　　　　　　　　　9008648

繪畫探索入門：**人像彩繪** An Introduction to **Painting Portraits**

著作人：Rosalind Cuthbert
翻　譯：林雅倫
校　審：王志誠
發行人：顏義勇
編輯顧問：林行健
資深顧問：陳寬祐
中文編輯：林雅倫
出版印行：視傳文化事業有限公司
行銷企劃：新一代圖書有限公司
　　　　　新北市中和區中正路906號3樓
　　　　　電話：(02)2226-3121
　　　　　傳真：(02)2226-3123
郵政劃撥：50078231新一代圖書有限公司

經銷商：北星圖書事業股份有限公司
　　　　新北市永和區中正路458號B1
　　　　電話：(02)29229000
　　　　傳真：(02)29229041
印刷：Star Standard Industries(Ptd.)Ltd.

每冊新台幣：460元

行政院新聞局局版臺業字第6068號
中文版權合法取得‧未經同意不得翻印
◎本書如有裝訂錯誤破損缺頁請寄回退換◎

ISBN　978-986-7652-68-3
2012年7月　初版一刷

目　　錄

前　言

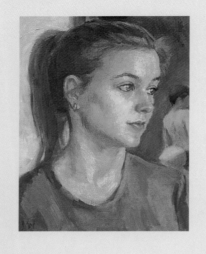

由於人像畫的歷史發展如此淵遠流長，在此只能做最簡略的概述；期盼這樣的簡述能拋磚引玉，成爲讀者願意進一步探索的動力。你不太可能窮盡一生都不曾見過這些被視爲傳家寶藏的人像名畫，諸如：李奧納多・達文西的《蒙娜麗莎》(Leonardo，Mona　Lisa)、根茲柏羅的《藍衣少年》(Gainsborough，Blue　Boy)、哈爾斯的《笑容騎士》(Haks，Laughing　Cavalier)。而這些作品都是來自距今700年之西方藝術的美好傳統。事實上，人像雕塑發源自羅馬、希臘，這兩個民族習於將他們的統治者人像刻在錢幣上。

故事是這樣的：一個窮困農夫之子—喬托(Giotto, 1267-1337)在石頭上畫了一頭羊，著名的佛羅倫斯畫家契馬布耶(Cimabue)正好路過，看見了這幅畫，他對喬托的繪畫天賦大為讚賞，於是安排喬托到自己的工作室當學徒。後來喬托成為當時最成功、影響力極大的畫家，也創作出許多曠世鉅作。例如，位於義大利巴度亞(Padua)的亞連那教堂(Arena Chapel)，教堂中有許多壁畫作品，正是表彰喬托這位曠世奇才的最佳處所；此外，在佛羅倫斯的佩魯齊教堂(Peruzzi Chapel)中的壁畫也出自喬托的手筆，壁畫主題幾乎以佩魯齊家族成員為主。這些作品被認為是最早為人所知的一批人像畫。

在許多文藝復興初期的宗教畫作中，支持畫家的贊助者經常以「旁觀者」之姿出現在畫中，他們或屈膝跪在聖母的腳邊，或立於畫面中的一角。起初他們都以小於宗教人物的比例出現，意味著屬靈上較低的層次；然而，隨著贊助者日益膨脹的財力與影響力，他們的畫像與聖經人物轉而以相同的比例出現在畫中。此時，人文主義的思潮與藝術同步發展，而藝術也納入了世俗的功能：自此，人像畫遠離宗教的背景，向前大步邁進，轉為一種藝術的形式。從十五、十六世紀開始，義大利與法蘭德斯的藝術家都為一些銀行家、富商們畫人像；畫家被君王、教皇與貴族們聘用，以畫像褒揚個人成就。

對畫家而言，人像畫中的陳設以及選擇何種物件配搭端坐著的主人翁，可以傳達更多畫家對主題的想法。有時，某些物品之所以被選用搭配，乃因它們是某種意義深遠的象徵符號，如同十六、十七世紀盛行的「勸世靜物畫」畫風，此類畫作中常用的物件，如，點亮的蠟燭、骷髏、一本書和錢，使觀畫者從生活與歡愉中，暫時抽離，進入一種短暫的憂傷思緒。霍爾班的《使節》(Holbein, The Ambassadors, 1533)，即以畫中前景的一顆扭曲變形骷髏人頭著名。畫中兩位派駐在倫敦的法國大使，左邊那位是貴族，右邊這位是年輕的主教；兩人中間所陳列的物品，反映出兩者的學養成就及宗教背景。骷髏頭則是對「一切終將朽壞」的一種奇特提醒。

右圖：漢斯·霍爾班，《使節》(The Ambassadors by Hans Holbein)，48×36英吋，油畫。獲英國倫敦國家畫廊同意複製。
這幅精緻的畫作是霍爾班晚期眾多傑作之一，請留意畫中織物與手部的細節。

左頁：茱麗葉·伍德，《愛蜜莉·布雷特》(Emily Brett by Juliet Wood)，15×12英吋，油畫。在這幅小型人像中，赭色的底色顯露出來，使寒色的調性變得活潑。茱麗葉發現在顏料中加一點冷壓的亞麻仁油，可使描繪更滑順流暢，即便在已乾的畫布表面也有同樣的效果。

詹‧凡艾克(Jan Van Eyck，1390-1441)是十五世紀荷蘭最偉大的一位畫家，他的宗教畫與人像畫中，充滿了具有象徵性詮釋意義的元素。他最常被談論的作品就是——《阿諾菲尼夫婦》(The Arnolfini Marriage，1434)。人物腳邊的小狗是忠貞的象徵，而窗邊的橘子則有多子多孫的含意。畫面中這對夫妻已脫去他們的涼鞋，象徵腳踏聖地，意表著婚禮之聖潔。光線自一面大窗透入室內，然而在人物身後上方的吊燈上，有一枝點燃的蠟燭。這不僅是一幅人像畫，同時也傳達出畫中這對夫妻的品味、信仰與身分。

上流社會中的人像畫，絕大多數都是在歌頌財力、魅力及權力。官方的人像畫則標榜權力與成就。這些繪畫通常都透過委託的方式進行，也總是遵循著傳統的作法。

當然，也有另一種形式的畫像——非正式的人像畫。對象通常是親密知心的好友、親戚，或是愛侶。例如：哥雅(Goya)所繪製的幾幅《瑪雅》(Maya)，史丹利‧史賓瑟 (Stanley Spencer)畫希爾達(Hilda)，莫內(Monet)畫他垂死的妻子，以及孟德爾頌‧貝克爾(Modersohn-Becker)所描繪的老嫗及孩童畫像……等等，類似這類的小幅人物畫，數量非常多。這類的人像畫作通常不是因為畫家受委託而畫的，在近代藝術史上，有更多這類型的人像畫出現，並深受人們喜愛。梵谷 (Van Gogh)、塞尚(Cézanne)與畢卡索(Picasso)等人的人物畫作品中，有極少數作品的名稱是極為類似。

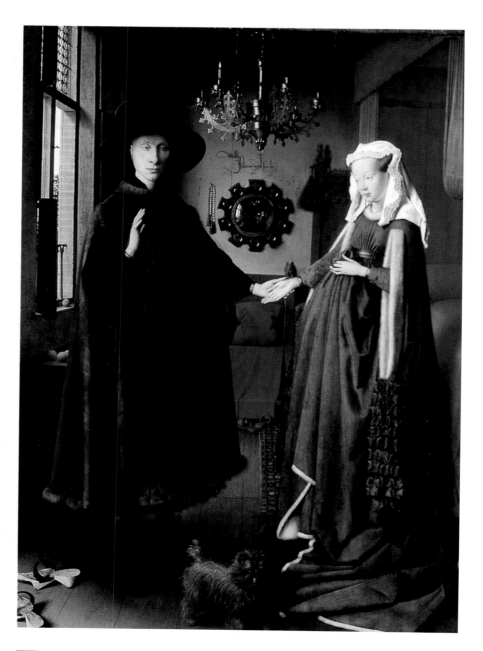

左圖：《阿諾菲尼夫婦》‧楊‧凡‧艾克‧繪於1434年(The Arnolfini Marriage by Jan Van Eyck) 32×23英吋，獲英國倫敦國家畫廊同意複製。一般而言，「婚禮」是個大眾化的概念，雖然並無確定的數值如此顯示。這幅畫以它獨有描繪光線的方式，展現出令人驚喜的現代感，使整體畫面精細且合一物件與人物，營造了一種錯覺──彷彿這幅畫與我們極其貼近地處在相同的時代，並經歷著類似的經驗。

有些人像畫以非常具有想像力、風格獨具或被扭曲的方式呈現：而畫家中如法蘭西斯·培根(Francis Bacon)者，即透過扭曲的繪畫方式，創作出偉大的藝術形式與畫像。

培根從不接受委製的繪畫工作，這在人像畫畫家中，算是個很特殊的例子。培根的人像作品極易辨認─雖然這本來就是人像畫必要的條件，但其辨識度之高，仍十分令人驚奇。

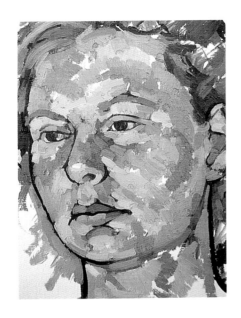

上圖：《由下往上打光的頭像》，羅伯·麥斯威爾·伍德(Head lit form below by Robert Maxwell Wood)，16×12英吋，油畫。
從這幅習作中可看出，麥斯威爾採用短筆觸上色，描繪出頭型輪廓，並以紺青色打底。

右圖：《珍》，傑克·西摩爾(Jean by Jack Seymour)，22 1/2×15英吋，油畫。
耳朵是這幅側面畫像的中心，當臉部其他特徵環繞著輪廓時，耳朵仍是目光焦點。留意眉毛對側面畫像的影響，同時注意眼睛的位置是比眉毛更往後移的。在描繪側面畫像時，務必正確地觀察眉毛、眼皮及嘴唇的弧度，這是非常重要的。此外，請留意人物頸部並非完全垂直，而是呈現略往前傾的角度。

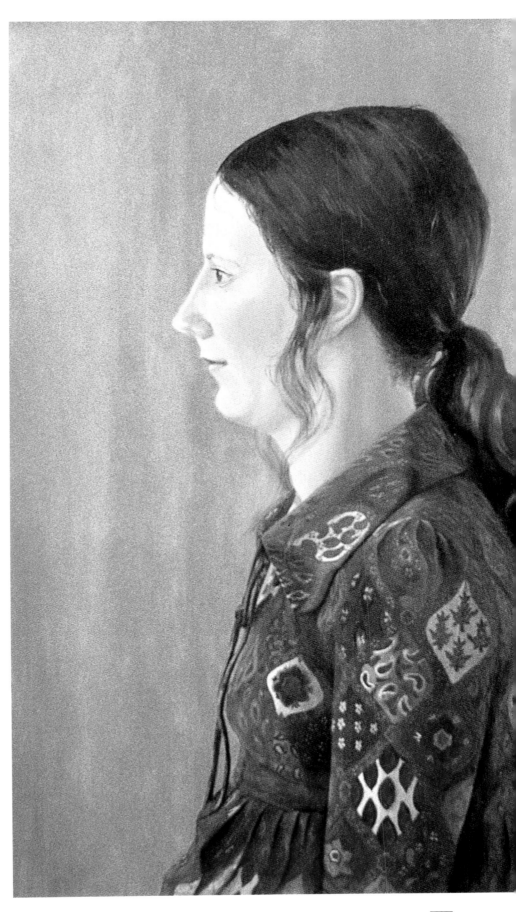

「究竟要具備哪些因素，才能創作出一幅出色的人像畫？」要回答這個問題，簡直是不可能的任務。今天如果召集十位畫家齊聚一堂，環繞著一位探坐姿的人物，同時進行描繪：最後會出現十種風格截然不同的人像畫作，而每一幅都可能是相當優秀的作品。本書的前幾個章節中，將會幫助讀者學習人像畫，然而描繪技巧的重要性，也不能被過度強調。規律地使用鉛筆、炭精筆(conté)與粉彩練習，將有助於訓練眼睛與建構流暢的線條，這會影響運用畫筆描繪的流暢度。此外，研究大師級畫家們的作品和畫風，永遠都具有教育性。

如果你天生偏愛某種媒材，那麼，它可能就是最適合你的，儘管順著直覺、放手實驗吧。倘若對媒材並無特殊偏好，對於初學者而言，由於硬筆類的粉彩比較容易掌控，因此是很適合的入門的材料，這要比使用軟筆方便得多了。關於媒材的問題，希望本書第10、11章，可幫助你做出最好的決定。

右圖：《英國宮女》，大衛·卡斯伯特 (*English Odalisque* by David Cuthbert)，壓克力顏料，30×22英吋。
畫中調子與色彩對比最大、最顯著的之處，在人像的部分。其餘的區塊都以較小的筆觸表現出紋理。明亮的綠色與藍色筆觸，使視覺得以在大紅大紫之外，稍稍得到釋放。整個構圖以及人物的姿態，融合成既激昂又柔和的斜面─沒有一項元素是真正的呈現垂直或水平的。

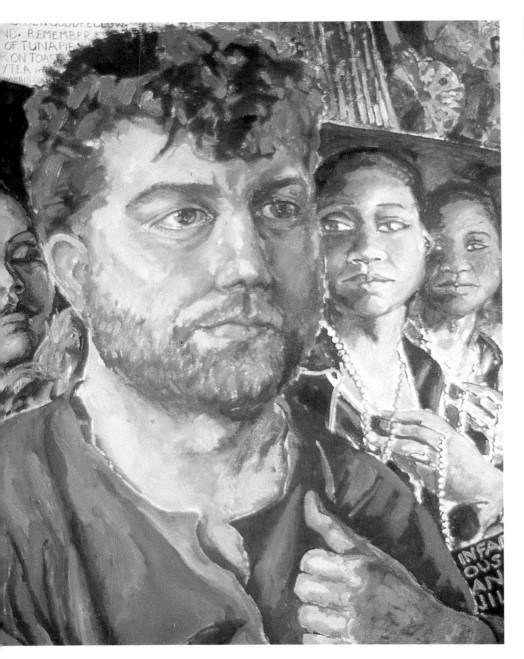

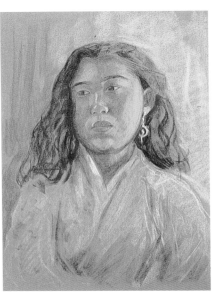

圖：《毛小姐》，羅絲·卡斯伯特(*Mao by Ros Cuthbert*)，粉彩，30×20英吋。
在下筆畫油畫之前，我經常會以粉彩(Pastel)先做練習。這是我首次使用炭條(Charcoal)習作，我大略地描繪，並輕輕上了淡彩，讓橘黃色畫紙的顏色保持清晰可見的狀態。

左圖：《艾恩·克萊頓的畫像》，史汀娜·哈利斯(*Portrait of Ian Clayton* by Stina Harris)，油畫，36×30英吋。
畫中人物的鬍鬚與頭髮的顏色完全不同，連肌理也不一樣。注意鬍子是如何從艾恩臉頰融入陰影之中的。

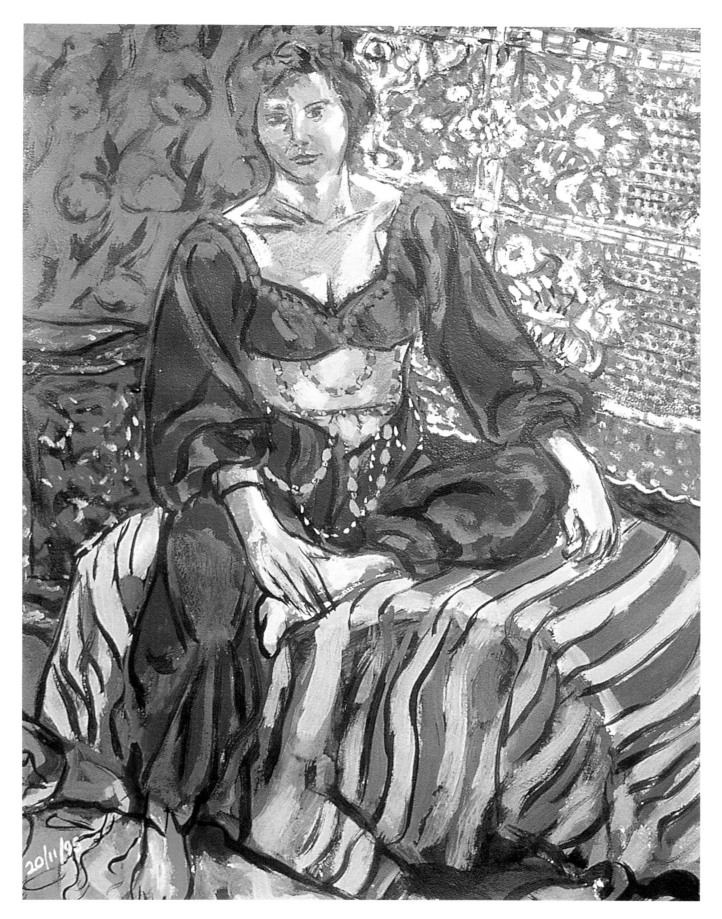

1

比例、透視法與測量

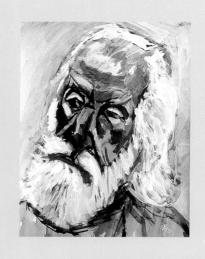

魯斯金・斯佩爾（Ruskin Spear）曾經說過：「所謂的人像畫，就是畫出某人的外貌，但配上一張不太對勁的嘴。」這個說法是以一種戲謔的方式表達出─許多人在畫人像的時候，總是將目標鎖定在一些枝微末節上，但卻對頭部與臉部的基本形式一無所知。本章將提出一些指導方針，以協助您串聯起一些重點，並將之視為整體概念中的一部分。正如魯斯金所暗示─這將是邁向創作完美肖像的入門途徑。

比例

以合乎比例的基本方式觀察人體，最實用的方法就是以「頭長」為一個測量單位。一個典型的成年男性站立時，他的身高大約是7.5倍的「頭長」；一個成年女性的身高則是「頭長」的7倍；嬰兒與幼童的頭部長度與身體相比，頭部所佔的比例較大。剛出生的嬰兒的身長，大約是頭長的4倍；五歲時的身長是頭長的6倍；到了九歲，身長則是頭長的6.5倍。頭部當然會隨著生長速度而尺寸增大，只是速度較慢。

另外有個重點就是，人體的中心位置乃位於恥骨，而並非如多數人所以為的一是在肚臍部位。手肘與腰部在同一條線上；而自然下垂的指尖，正好位於大腿中段略低處；膝蓋則在臀部與腳跟之間這段距離的中央。

一個男性的肩膀寬度，大約是兩個頭長，臀部較窄；但女性的肩寬就略小於兩個頭長，而臀圍就比男性來得寬。

以一個典型的成年人頭部而言，雙眼應該位在下巴到頭頂的中間。許多初學者都把這一點弄錯了，新手多半將眼睛畫得偏高，而使前額顯得太短。在開始繪畫時，就應該格外注意這一點。如果一個人雙眼向前直視，他的眼線內角與與鼻孔外緣會同在一個垂直軸線上，而嘴角則會與眼球的虹膜內角線同在一個垂直軸線上。至於臉部稍低的區域一下巴到鼻尖，以及兩眼之間、鼻樑中線點到鼻尖，這兩段距離的比例是相同的。

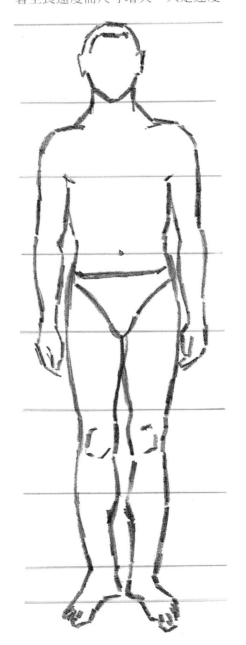
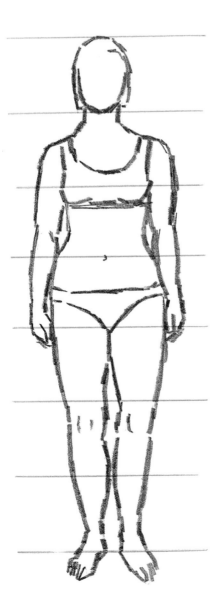

左圖：這兩幅圖顯示典型的成年男性(左)與成年女性(右)之身形比例。

左頁：《賀伯特之習作》，大衛・卡斯伯特 (*Study of Herbert* by David Cuthbert)，壓克力顏料，30×22英吋。這個未完成的習作是以快速而概略的方式畫成的。我們可以看到，畫家以線性筆法試圖建構畫作節奏並建立人像的架構，此外，也以陰影的表現，傳達出光線所扮演的角色。

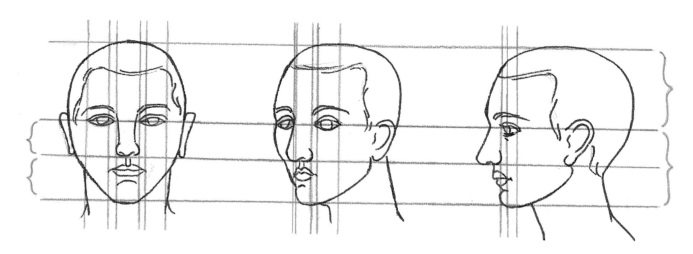

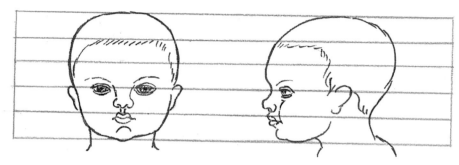

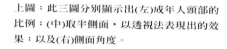

上圖：此三圖分別顯示出(左)成年人頭部的比例：(中)取半側面，以透視法表現出的效果：以及(右)側面角度。

左圖：左邊的二張圖，分別顯示(上)新生兒與(下)八歲兒童的頭部比例。

右頁上：《出生六週的湯瑪欣》，蘿絲‧卡斯伯特(Tomasin at six weeks by Rose Cuthbert)，油畫，42×27英吋。這幅取材自生活的畫作，顯示出幼兒的五官只佔頭部極小的空間。與許多嬰兒相較，湯瑪欣稱得上是個手腳修長的女嬰，如今，她已經是一個身高近六呎的十六歲少女。

右頁：《賴拉》，傑瑞‧席克斯(Lara by Jerry Hicks)

　　以水平軸線來看，雙眼通常以比眼睛寬度略寬的距離，分置於鼻樑左右兩側。一般而言，雙耳也與鼻部同在一個水平線上，然而這些通例遇上真實的血肉之軀，還是經常會出現差異。請注意一下，這個頭部幾何圖表中的小空間—由兩眼眼角到下巴之間所形成的三角地帶，其面積略小於頭部整體比例的八分之一。同時也看看臉頰這塊寬廣的區域，正好位於上述三角地帶與耳朵之間，尤其從側面角度觀察，可看得更清楚。另一個常見的錯誤就是，耳朵與眼睛之間的距離，不是被畫得太近，就是太遠。在稍後的章節中，會針對五官在頭部的正確位置作更詳盡的說明。

　　半側面是畫人像時普遍被採用的觀察角度，因為這個角度可以提供最多關於模特兒臉部特徵的訊息。採用這個角度進行透視法描繪人像時，可橫越頭顱正面，這個面向並不是平面的，而是有幅度地連結到耳際。採取此角度描繪的主要困難可能就在於—如何正確地取得此種視覺效果。

在結束「比例」這個主題之前，我必須補充一下，嬰兒與幼童是有所不同的。幼小嬰兒的五官特徵與整個頭部相較，在比例上比較小。例如眼睛的位置，大約是在下巴之上的五分之二處；從上往下量，則在頭頂之下五分之三的地方。嬰幼童兩眼外側與頭側之間的空間，就比例而言，其寬闊程度看起來比成人來得寬。嬰幼兒的頭部有一層脂肪包覆，使得頭部更顯得柔軟、外型更渾圓。隨著成長，孩童的頭顱長度與外型都變得更大，鼻子也開始有了成人的形狀，嘴唇的長度與圓翹稚嫩感也異於以往。

(左)頭部向前、(中)頭低垂,以及(右)頭部上仰的狀態。

透視法

本章的第二部分將要探討:當頭部朝不同角度傾斜、觀察角度在上或在下時,採用透視法表現五官的不同效果。臉部是一個有曲線的起伏表面,當描繪對象的臉龐轉離我們時,五官在外觀上會經歷相當戲劇性的轉變:較遠那一側的眼睛、臉頰及嘴角,都會有被壓縮的感覺。從上或下方觀看,景物多少都會有所改變。這種效果很容易透過鏡子觀察得到:如果稍微向下傾斜頭部,並且透過眉毛向前盯著自己看,首先會先發現,你可以看到的頭頂面積增加,而臉部可見到的部分則減少了—整張臉變得向前壓縮。很可能鼻子與嘴巴重疊、下巴不見了,而最戲劇化的是——兩耳突然變得高過鼻子很多。如果頭部是呈現上仰的角度,則會表現出相反的變化:兩耳高度降低,也看不見頭頂,

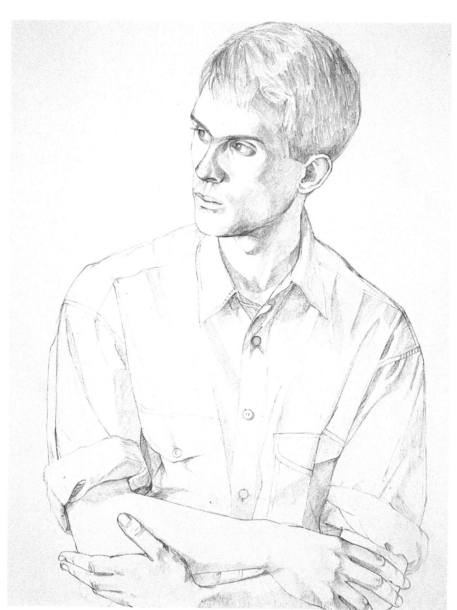

右圖：《亞倫·葛藍吉牧師》，蘿絲·卡斯伯特(The Reverend Alan Grange by Ros Cuthburt)，油畫，60×42英吋。

畫這幅人像時，我與葛藍吉牧師坐得相當近，他的膝蓋跟雙腳比頭部更靠近我。因此畫出來的結果，在比例上，牧師的頭部顯得較小，而鞋子卻誇大地大了很多。

下圖：《休息中的男子》，羅伯·麥斯威爾·伍德(Resting man by Robert Maxwell-Wood)，炭條與粉彩，16 1/2×12英吋。

畫中這位躺臥的男子頭部就是一個運用透視法的典型例子。從下巴到眉毛，他的臉部只佔了整顆頭的三分之一，而嘴巴則消失在鼻子之後。由於他的雙眼是閉上的，所以可以看得到他的上眼皮。上方那隻露出來的耳朵，則是前縮的。

左頁：《賽門·米爾斯》，艾薇·史密斯(Simon Mills by Ivy Smith)，鉛筆素描，28×22英吋。

在這幅人像畫中，賽門的頭部既向右轉動，也有點傾斜。如圖所見，他的頭頂向前傾，眉毛與眼睛之間的空間幾乎消失了。因為他的頭是轉開的，因此可以看到從鼻子到耳朵之間的整個臉頰，鼻子的一側也同樣可以看得很清楚。遠端那側的眼睛，由於眉毛與鼻子的遮蔽，所以有部分處於陰影中。遠側的嘴角，也以很陡峭的角度偏離觀者，嘴部形狀也被壓縮。要特別注意的是，由於他的頭部傾斜，眼睛與嘴巴呈現某種角度－不再與地板平行，而耳朵則低於鼻子。

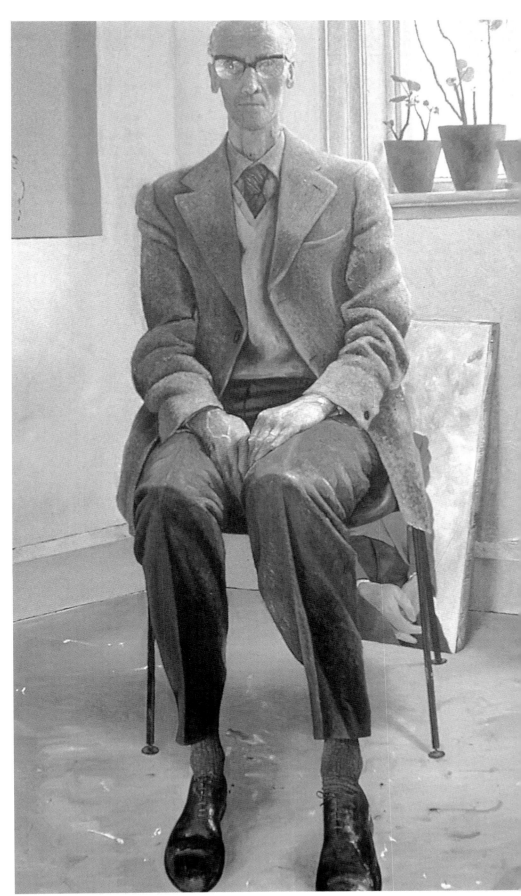

可以看到整個喉嚨與頸部，五
官則朝另一個方向產生壓縮的效
果，眼睛與鼻子下端都呈現出下彎
的弓形；上唇誇大地變寬、下唇變
窄，嘴部線條很明顯地向下彎。

以上是多數人像畫中細微效果
的極端例。但由於描繪對象的眼睛
水平線，有可能低於或高於你的視
線，因此你必須對這些變化有所瞭
解。畢竟，描繪對象的頭部通常都
會轉向或傾斜於某一側。接下來，
我們將在後續的章節中，更深入地
探討以前縮透視法描繪五官的各種
效果。

測量

測量，這是在描繪初期就能有
效檢視畫面的一個重要關鍵。本章
第三個要探討的重點就是測量。如
果知道如何在錯誤發生的第一時間
能立刻察覺，便可加快繪畫進行的
速度。即便是經驗老道的人像畫
家，也都透過測量的方式來檢驗作
品。

在此我要先說明一下，以下所
提的測量系統並不是以英吋為單
位。一開始，只要很輕鬆地握著一
枝鉛筆，以垂直的方向，在模特兒
前面豎起鉛筆即可。確定手臂完全
伸直，如有必要，可以撐住持筆那
隻手的手肘，以防手臂搖晃；移動
鉛筆筆尖，直到筆尖與模特兒的頭
頂在同一水平線上。記得先閉上一
隻眼睛，否則你會同時看到兩枝鉛
筆。接下來，往上移動筆桿上的大
拇指，直到拇指頂端的位置與模特
兒的下巴底部齊平。經過這樣的測
量，在鉛筆頂端到後來的拇指頂端
之間，得到一個頭長的記號。接下
來，將鉛筆往下移動，直到拇指剛
才所在的位置。此時應該可以發現
—拇指的最新位置，正好又下降了
一個頭長的距離；在心中為這個位
置做一個記號，然後，再次降低鉛

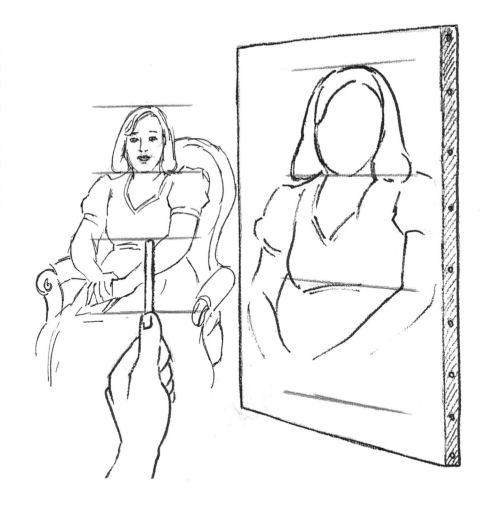

上圖：顯示出畫家如何測量模特兒，並在畫布上放大其比例。

筆高度，標出第三個頭長的記號，
以此類推，繼續執行這些動作，直
到從頭到腳一整個人體的姿態都標
記進去。或許整個人體的姿態會佔
據五又二分之一個頭長。

接下來的問題就是：該如何將
這些標記與資料轉化到畫布上呢？
切記，除非你打算畫一個目視尺寸
(sight-size)的人像(換句話說，就是
畫一個你看到的人物大小，模特兒
的實際體積多大，就畫多大)，否
則，你得運用前面提到的測量方
式，手執鉛筆上上下下地進行量
測。只要能配合畫面中安置主題的
需要，要畫得多大或多小，一切都
隨自己高興。最好的決定方式就是
—將畫面分割成五又二分之一等長
的區塊，但記得要在畫紙的上、下
方預留一些空間，否則畫面中的人
物將會呈現「頂天立地」的窘況。

以上提到的每一個單位，就代表著
一個頭長；上圖就是示範如何遵照
步驟，將比例轉換得宜的過程。

一旦熟悉這種以「頭長」進行
測量標記的方法，你會發現，這樣
很容易就能以垂直、水平或對角線
(任何方向皆可)的方式，應用在測
量人體姿態的其他部位。例如，以
頭長為單位的測量方式，也可以視
需要轉向(鉛筆方向轉動90度，直到
呈水平線為止，而大拇指仍然就應
有的定位)，以同樣的方式去測量肢
體比例，如手肘、手、手臂的長度
等等。

如果是描繪頭部，還是以相同的做法估算比例，你應該會發現這個測量方法的確很好用。我會建議先畫出眼睛的位置，透過測量頭部上半部(鼻樑頂端)與下半部，由此開始界定與頭長的關聯性。至於眼睛與鼻子的長度，也都是頗實用的測量單位。

本章目的在於傳授比例與透視法等繪畫知識，並說明遵照前述過程盯著自己看、加以記錄的用意何在。下一個步驟，就是盡己所能地畫出生活週遭所能接觸到的人物。你可以請求家人與朋友擔任模特兒，或者利用鏡子練習自畫像。當你信心還不充足之前，先別急著嘗試人物畫。如果可能，不妨加入一個教授人物畫或備有模特兒的繪畫教室，或帶著速寫簿到酒吧、海灘、公園等場所去找尋目標。越是胸有成竹，事情就會變得容易多了。我曾經在公車、火車、飛機上與公園、海灘畫過許多陌生人—事實上，只要口袋裏有一枝筆與小型速寫簿，一有機會我就不停地畫。

左圖：《自畫像》，貝瑞・艾瑟頓(A self portrait by Barry Atherton)，粉彩，44×30英吋。

這幅畫很極端地採用了透視畫法，大幅壓縮了人物身高所應有的頭長比例。頭部與手臂很顯然地相形變大，而雙腿也向下急遽變細，直到變得很小的雙腳為止。整個畫面中的形體快速地縮小，正如它們在空間裡後縮一樣。

2
光與影

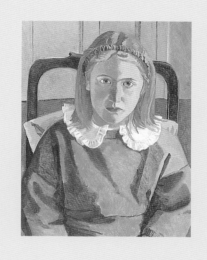

單以線條來捕捉人像外觀，這絕對是有可能做到的，但接下來的步驟就是——以光影的技巧使頭部成型。畫家竇加（Degas）在將過世之前曾說過，若此生可以重來，他只想用黑與白來作畫。對多數人而言，這話聽起來頗有「懺悔」的意味，但此言卻也顯示出——光與影在人物畫家眼中，其地位是何等地舉足輕重：正如畫家阿爾伯托·賈克梅第（Alberto Giacometti）也同樣意識到——單色調繪畫所能達到的非凡可能性。總之，以單色調表現繪畫的微妙之處，當然要比一開始就得擔心複雜的色彩來得容易多了。

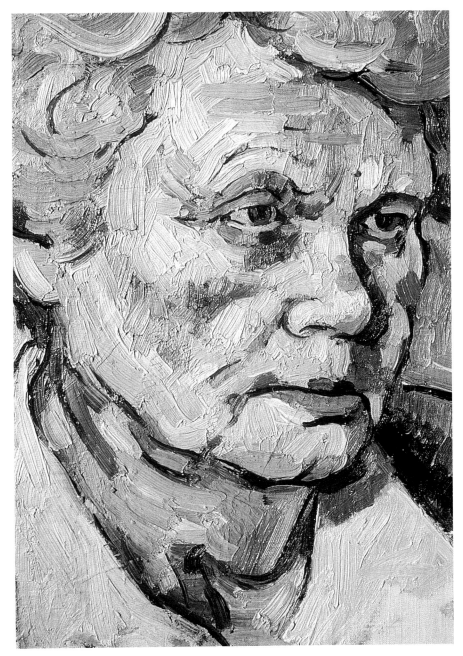

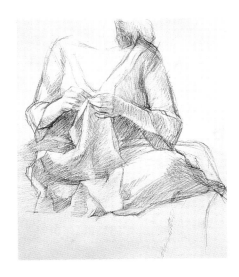

當光線照亮任何一個物體的時候，同時也形成了陰影。如果光線柔和，且呈現擴散的狀態，那麼陰影的部分也會隨之柔和，而且亮面與暗面之間，看起來也幾乎沒有分別。但倘若光線只照射在臉部的一側，那麼照亮側臉的方式將十分戲劇性，也使得另一側臉陷入深沉的陰影。因此，主題被光線照射的方式也就顯得極為重要，因為那將牽動整個畫面的氣氛以及你的模特兒。所以，預先作好徹底的觀察並記錄各種光線的效果，才是明智之舉。以鉛筆、炭精筆或蠟筆進行練習，應該成為每週或每天的例行功課，直到你對自己練就的技藝充滿自信為止。不過，接下來仍應繼續在中間色調的灰色畫紙上，以黑色或生赭進行色調的練習，並以白色粉筆加上亮面的處理。

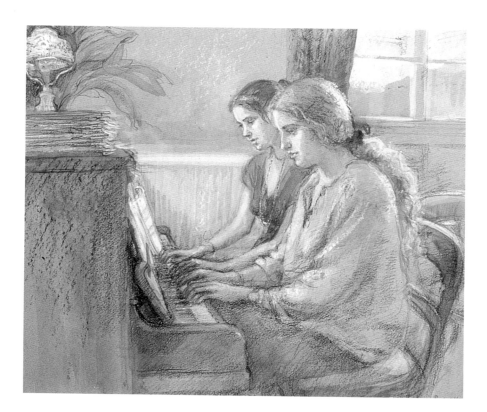

左圖：《凱特與安娜貝爾的鋼琴二重奏》，瑞秋・海明 (Kate and Annabel playing duets by Rachel Hemming)，炭精筆、炭條與不透明水彩，14×17英吋。

在這幅素描中，光線的來源有兩處。主要的光源照射著兩位女孩及鍵盤，形成一個被陰影環繞的明亮區域。從窗外透進來的自然光，形成了第二個光源，也照亮了距離最近的那位女孩的一頭長髮。

下圖：《閱讀中的凱伊》，艾薇・史密斯 (Kay reading by Ivy Smith)，油畫，36×48英吋。

這幅人物畫的主要光源，來自畫面之外的一扇窗，照亮著凱伊的雙手、書本以及臉龐。在她後方，鑲有玻璃的木門，使光線落在畫中人物的髮稍與地板上，腿部因而呈現出背光現象。

人物採光

　　多數的人像畫家都在室內作畫，通常模特兒會被安置在靠近窗戶、面向北方的位置，或至少是不至於面對陽光直射的方位。柔和的自然光線是非常美麗的，自窗外透入的光線，輕輕地照在臉龐，可溫柔而真實地顯出質感。林布蘭(Rembrandt)習慣對他所描繪的主體採用高角度的打光，藉此形成聚光效果；霍爾班偏愛光線從接近受繪者雙眼的水平高度進入，例如他為一位德國商人所畫的一幅肖像畫—《商人》(George Gisze，a German merchant，1532)，就是使用這樣的採光(lighting)。來自北方的光線較為自然、持久，因此，藝術家經常會費心挑選朝向北方的房間作為畫室，或選擇符合北向條件的房屋。

　　對人像畫畫家而言，陽光直射的問題在於會使調子的對比過於強烈，而且光線也不持久。其實，在直射的陽光下作畫是有可能的，不過直到你的繪畫技巧有所精進、能非常快速地完成一幅人物畫之前，我建議你別急著嘗試這種方式。對畫家而言，最讓人沮喪的事，莫過於一幅人物肖像才畫了一半，就愕然地發現光線已經轉變，同時也使得色彩之間的關係產生變化；總之，在作畫過程中，只要光線有些微變換，就足以造成混亂了。

　　談到這裡，我要略提一些關於根據照片作畫的觀念，假設你要畫一個站在樹下的女孩，有斑駁的光線籠罩著她……，此時，拍照很顯然是個好方法。如果你要拍攝一個打算入畫的主題，那麼最好多拍幾張照片，千萬不要只仰賴一張照片。假如有單眼照相機，那就一邊調整光圈，一邊多拍幾張照片。此外，當你根據照片作畫時，記得要

下圖：《鞦韆上的女孩》，安‧席克斯（*Girl on a swing* by Ann Hicks），油畫，36×24英吋。
這是一幅以照片畫成的愉悅而清新之作。光線自地面向上反射，照亮了女孩的洋裝與她處於暗面的皮膚，形成略黃的色澤。這幅畫充滿了亮光與動感，自然的筆觸與主題彼此輝映，形成絕佳的效果。

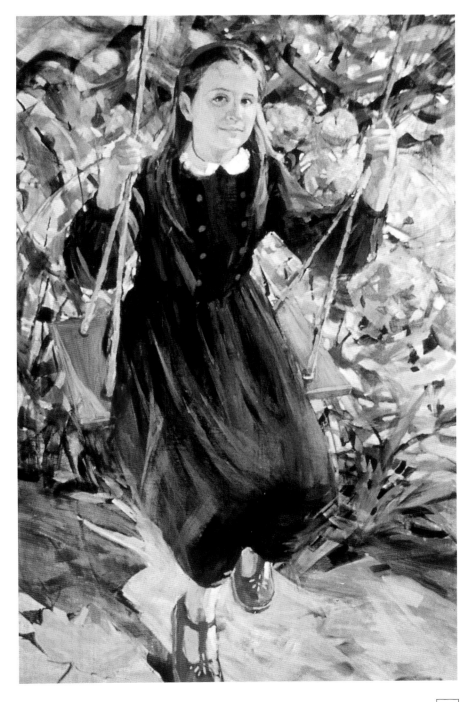

降低畫面的亮度，直到累積了豐富的繪畫經驗，不致於被誤導為止。稍後，將在「攝影與人物群像」(見P112)單元中，進一步討論相關話題。

陽光之美，在於它能產生反光——從陽光照耀下的物體表面，再反射到模特兒的臉龐。有時候，這種效果也可以在室內運用人工光源達到。若採用單一光源，多少會顯得不夠活潑、平板或缺乏色彩。我曾經在一個白色的大房間裡畫畫，房裡只有一扇窗可容光線透入，就類似這樣的情況。我曾使用一種方式，就是在窗邊與模特兒同側的地板上打出聚光，而另一側則懸掛著黃色布幔；這樣的採光效果不僅使主題產生微妙的變化，也提升了畫

面整體的氣氛。溫暖的金黃色光線躍射進陰影處，也凸顯出先前肉眼看不見的、那些幽暗中既有的形貌與輪廓。

雙重光源

　　另一種可能的採光方式就是：使用兩個光源。我個人偏愛的模式是將模特兒安置在靠近窗戶的位置，並且用一盞小型桌燈在較暗的那一側打光，而這個光源可視需要調亮或調暗。自然的北向光線是偏冷的，而人造光源通常相當溫暖，可製造出金黃色或褐色色調。同樣地，陽光也可以產生出比北向的自然光更溫暖的顏色。這些冷/暖光線的對比，正可以提供搭配出各式色彩的絕佳機會。我將在「皮膚色調」(見40頁)的章節中繼續討論這個問題。

最後的成效

　　我應該這麼說，在傳統的人像畫當中，很少出現採用雙重光源的情形。直到印象派畫家發現戶外作畫的樂趣之前，使用單一光源是當時的慣例。的確，單一光源可以導致單純的效果，使觀畫者能在遠距離觀賞作品；此外，當描繪對象是大規模的群眾或團體，又或者這幅畫必須懸掛在一個寬敞的房間時，這也是一項重要的考量因素。單一採光有助於表現畫中人物的特徵與個性，使得畫中人物能被精確地描繪下來，而且能避免雙重採光可能發生的各種棘手情況。光線輕輕從後方照過來，鼻與嘴的影子朝觀畫者的方向，映射在老婦的臉頰與下巴上，形成深刻的輪廓。例如，臉部兩側出現不同的色溫，或者另一種極端的例子—臉部兩側被完全均等的光源照射著，以至於在臉中央

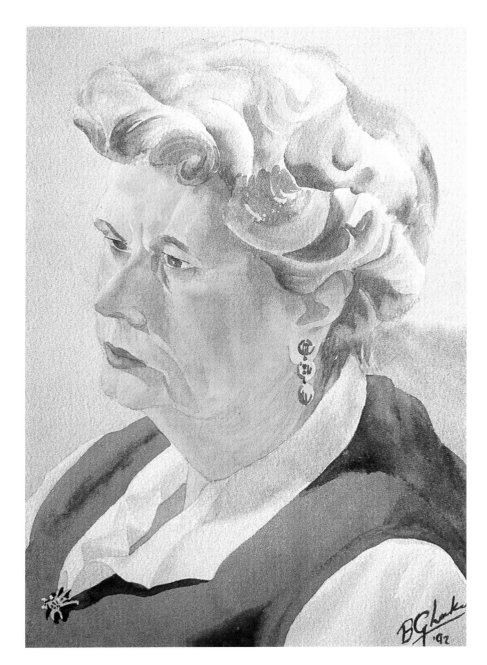

左頁：《蘿拉》，珍・麗德 (Laura by Jane Bond)，油畫，23×21英吋。
這個女孩與她的貓，被可能是來自窗外的自然天光柔和地映照著。畫家採用比背景更亮、更輕淡的方式描繪她們；畫家藉由此種方式，避免模特兒年輕稚嫩的臉龐被背景中繁複厚重的毛毯花色所蓋過。

上圖：《一位老婦的畫像》，布萊恩・路克 (Portrait of an old lady by Brian Luker)，水彩，16×12英吋。

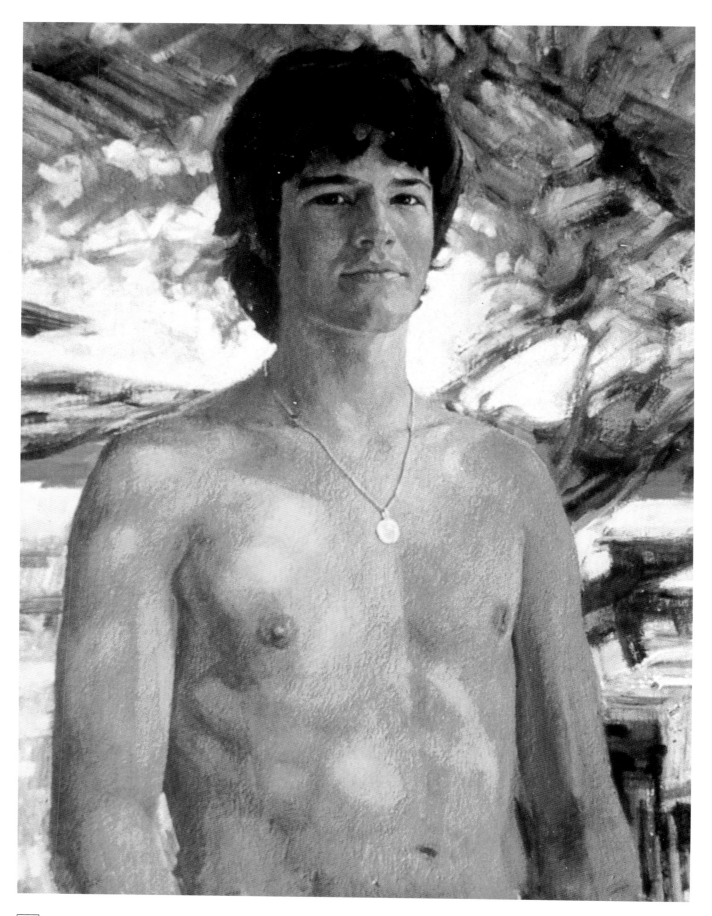

右圖：《金的夏帽》‧傑瑞‧希克斯(*Kim's summer hat* by Jerry Hicks)‧油畫‧48×36 英吋。
這是以陽光為光源的另一種主題。由於光線來自後方，因此女孩的臉龐處於陰影中。來自洋裝的反光，映照在她的臉與喉部；然而，她的雙臂上的粉紅色，則帶有一抹冷調的淺藍，與她雙肩上的暖調桃色形成對比。由於洋裝處在陰影之中，綠色的淡彩隱約映出來自草地的反光。

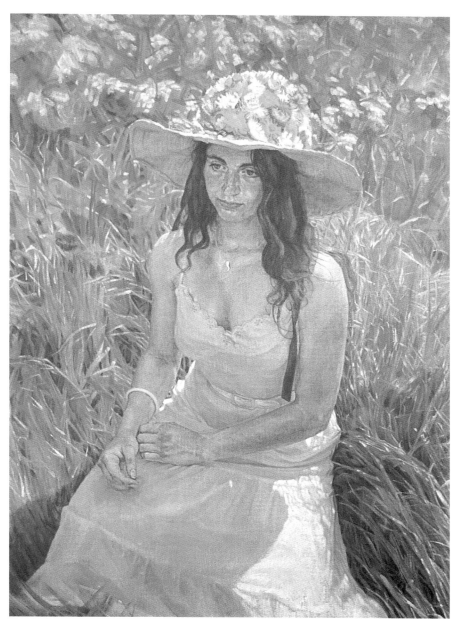

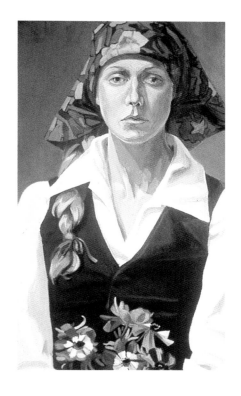

上圖：《艾瑪》‧休‧當佛德‧伍德(*Emma* by Hugh Dunford-Wood‧oil on canvas)‧油畫‧40×25 英吋。
這位女子的面貌被來自她右方的單一光源強烈地照射著。光線反射在暗面，在她的下顎與鼻孔週邊形成白色的輪廓。明暗的對比以及臉部的表情，在在流露出強烈的個性。

左頁：《邦尼》‧傑瑞‧希克斯(Bunny by Jerry Hicks‧oil on board)‧36 x 28 英吋。
在這幅以年輕男子為主角的美麗畫作中，斑斕的陽光及他輕鬆的姿態、愉悅的表情，營造出一股溫暖與柔和的氛圍。注意在他下巴下方、胸膛、鼻子、眉毛與上唇的褐色反光。

形成一道黑色的陰影。只要光源跨越臉部，就有可能產生各樣難以解析的效果。

儘管接受委製的人物畫像，自有一套慣用的採光模式，然而當你只是為了樂趣而下筆作畫時，大可自由地進行各種實驗，畢竟，一窺不尋常的打光方式將如何改變一張臉孔，可是非常吸引人的一大動機。有時，我們經過一幅人物畫，會被畫面中來自頭頂或下方的強烈光線所吸引。例如寶加替一位名為泰瑞莎(Thresa)的歌者所畫的人物畫即是一例。他深深被舞台上的燈光所吸引，因此他多次使用這種採光方式去描繪歌者與舞者。

投射在描繪主體與背景中的光線，都是非常重要的。明暗的安排與設計，足以對人物畫造成的極大的視覺衝擊。在下一個章節中，會有更多相關的討論。

3

構圖與設計

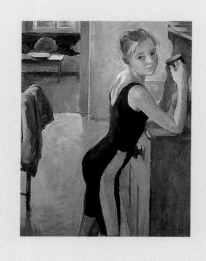

設計畫作的第一要務就是：必須具備「使物體精確地出現在正確位置」的能力。如果在一幅美麗的作品中，由於頭部畫得太低，致使上方空出了大片留白；或手腳被拙劣地裁切掉，甚至發生更糟的情況—四肢被很不恰當地擠壓在一起……，這些都是不盡理想的結果。而這正是第一章中曾提過—應事前進行規劃的觀點。若你對這部分的認知尚有困難，那麼更應多做練習，以便有朝一日，當你要為一幅畫進行構圖的設計時，才有能力掌握描繪對象的舉手投足。屆時，測量就是最實用的一項工具。

尺寸與外形

　　當人像畫仍在規劃階段，而基底材的尺寸與外形尚未決定之前，我通常會先畫一些速寫(如果是接受委製畫人像，這些事應該與客戶討論)。人像畫的基底材最常見的外形是直立的長方形，而高度與寬度的比例也是個很重要的考量因素。假如我對構圖的速寫感到滿意，我會將它循著對角線作延伸，直到取得最合適的尺寸為止。

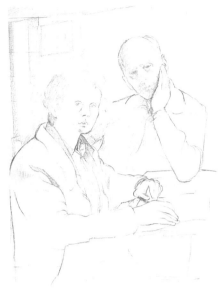

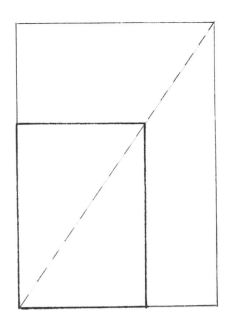

上左：《速寫簿中的構圖素描》，蘿絲·卡斯伯特(*Composition study from a sketchbook by Ros Cuthbert*)，鉛筆，8×6英吋。

上右：這個圖表展現出：一個小型的圖畫或相片，如何藉由延伸對角線的方式被放大，而長與寬仍維持原來的比例。

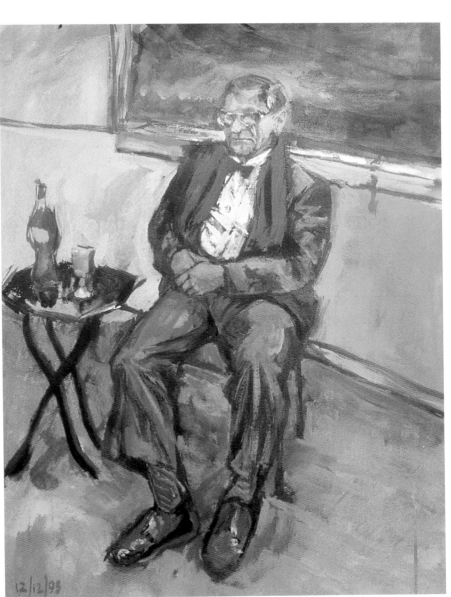

左：《該我上場了》，大衛·卡斯伯特(*I suppose it's my round* by David Cuthbert)，壓克力顏料，30×22英吋。
這幅男子倚桌飲酒的作品，頗有希克特(Sickert，譯按：英國著名印象派畫家)的風格，儘管色彩明亮，但畫面中卻彌漫著一種「無趣、乏味」(ennuie，譯按：法語)的氣氛。畫中人物的姿勢並不優雅，一肩高、一肩低地斜坐著，同時雙膝也一高一低地大開，呈現一種不平衡的狀態。在男子的左側，橘色牆面的色彩來自於人造光源的映照，同時在他右方及桌子四周，較冷的自然光線則以粉紅色來詮釋。

左頁：《穿自行車短褲的艾蜜莉》，茱麗葉·伍德(*Emily in cycling shorts* by Juliet Wood)，28×18英吋。
在這個輕鬆的畫面中，艾蜜莉的身體前傾、靠著畫面右側邊緣，呈現陡斜的線條，同時也留下了大半個畫面，自由地表現出兩個房間與花園的景象。艾蜜莉短褲上的綠與黑，這兩種色彩也重複出現在畫面上方左側的一角。畫家以綠色表現富變化的陰影，並與其他色彩漸次交織，巧妙表現出光亮與涼意。

右頁：《傑克‧克拉克》，傑瑞‧希克斯
(*Jack Clark* by Jerry Hicks)，油畫，36×28
英吋。

這幅肖像是英國(Merchant Venturers)的館
藏，是一幅成功地描繪出人物的偉大畫作。
這幅畫的背景由深到淺，正好成為一個最佳
範例。傑克右側的蒼白與深色的牆面形成對
比，反之亦然，為整幅畫營造出三度空間的
立體感，也在人物後方形成空間的層次感。

下圖：《崔斯坦》，珍‧龐德(*Tristan* by Jane
Bond)，油畫，37×21英吋。
這個男孩的姿態既自然又吸引人，與椅子的
外形相映成趣。若從一側輕瞥畫面，可以發
現椅子的圓形造型正好同時彰顯出人物姿勢
與整體構圖之巧妙。

上圖：自製的取景器(viewfinder)，比用手指
取景(右圖)更簡便好用。

　　另一種製作取景器的訣竅就
是：裁切出兩個L型卡紙，把這兩
張卡紙稍作交疊，做成一個矩形的
缺口。以迴紋針固定兩張卡紙，如
此便於隨時調整觀景窗的大小。透
過觀景窗觀察所要描繪的主體，你
將找到最佳的構圖——並能一眼看
出，哪些元素最好予以捨棄，不宜
納入畫面。就個人角度而言，我偏
好以手指取景(見上方照片)的方
式，觀察所要描繪的對象，但對某
些人來說，他們認為這種方式顯得
笨拙又不順手。

背景

　　如果只打算畫出頭到肩膀，那
麼背景最好保持單純。倘若頭能以
氣氛十足的方式被描繪出來，幾乎
就算是大功告成了。再頭部後方採
用一種中間調的灰色，可強調出頭
部的溫暖色彩；此外，假如背景是
在頭部的暗面中漸次變亮、於亮面
中逐漸轉暗的話，很快就能建立起
空間深度與視覺效果。自從文藝復
興時期以來，這種畫法即深受人物
畫家歡迎。

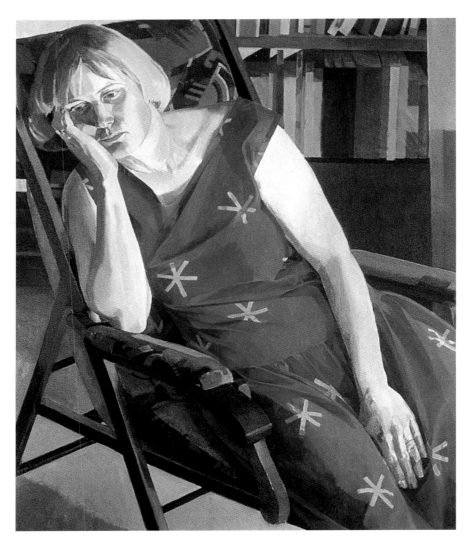

地點與姿勢

一幅半身或全身人物畫像，為開拓繪畫主體周邊的空間，提供了更多機會。忠實地畫出肉眼所見的事物，還是比發揮想像力來得踏實妥當（至少一開始是如此）。此外，決定繪畫地點會在「哪一個房間」之前，不妨先在同一房間內的不同角落，嘗試找出最適合安頓模特兒的地點。我可以想像任何一幅成功的畫作可能是在浴室、走廊或後院裡的儲藏室完成的。至於姿勢，我總是讓描繪對象採用他認為最自然的姿態或方式就座。雖然有時我們也會嘗試一些不同的作法，但若當事者會因此顯得不自在，除非你刻意要製造戲劇性的效果，否則那個作法顯然是有損無益的。使你的模特兒保持放鬆自在的狀態是很重要的關鍵，即便你們彼此相熟，也不要疏忽這一點。一個輕鬆的姿態除了比僵硬、憋扭的姿勢來得吸引人之外，模特兒也不致於很快就感到疲倦。事實上，人類無法在瞬間即進入放鬆狀態，必須逐漸進入鬆弛的情境，而且一個姿勢在經過半小時之後，也早已走樣了；這也是在正式下筆之前多畫幾幅速寫的原因，如此更勝於事後頻頻調整。

色彩與線條

垂直線與水平線可構成固定的形體，而斜線則暗指動作。例如：傢俱、鑲板或窗框等，或許可提供某種選擇與靈感。對稱性的表現法最好少用，然而這並非意指必須完全避免正面向前的姿勢。只要具備最基本的元素，即可創造出視覺上或淺薄或深邃的錯覺，誘使觀者的視線在此流連或進入畫中。

記得要在構圖過程中保持對明暗關係的高度警覺。舉例來說，假如模特兒戴了一頂大型的深色帽子，為了搭配表現人物的頭部，此時應該採用淺亮的背景色彩。但是如果模特兒是金髮女子，中色調的背景顏色將可強調出她的臉蛋，若使用很深沉的顏色，則可能過於強烈。行文至此，我必須冒著自相矛盾的風險提及，「黑色」也曾被一些偉大的大師級人物—如維拉斯奎茲(Velasquez，譯按：17世紀西班牙的巴洛克派畫家)、哥雅(Goya)、林

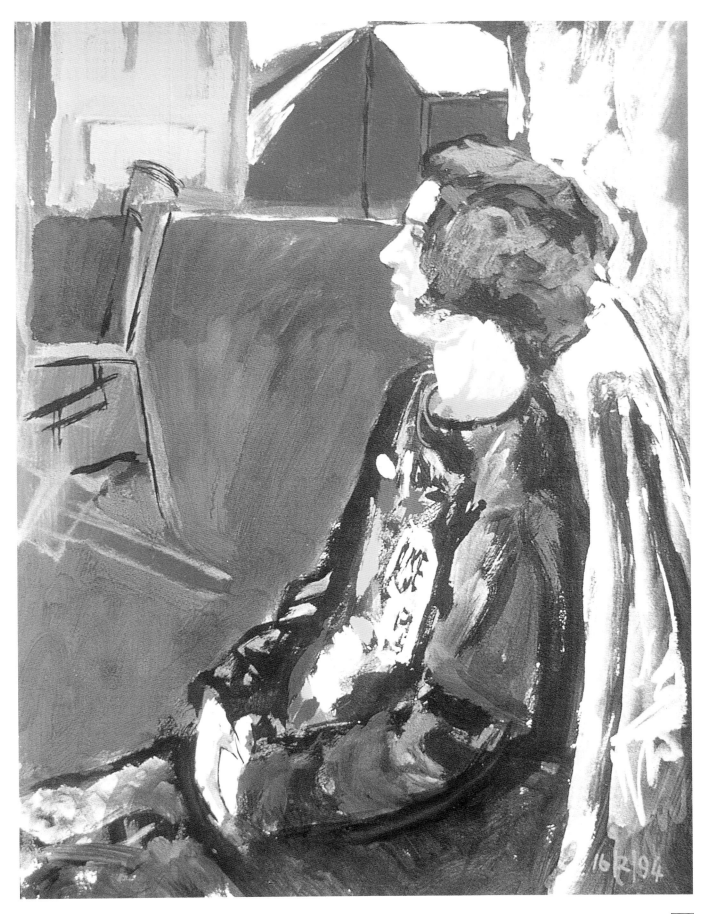

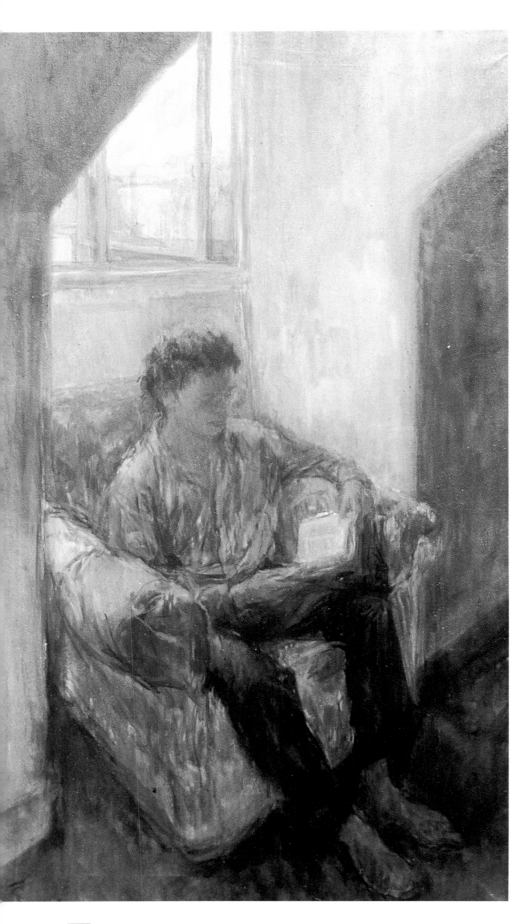

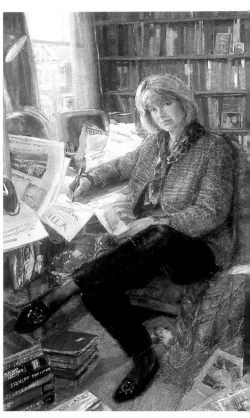

左圖：《馬丁》，海倫·艾維斯(Martin by Helen Elwes)，油畫，37×21英吋。

靠窗的凹室為構圖提供了靈感。畫中人物的形體被凹室、椅子所侷限，而空間則被明暗極戲劇性地分割。畫中人沉思的姿態及需要巧妙處理的亮面，正好與兩肘深沉的陰影區域形成強烈對比。

上圖：《茱莉亞·桑莫維利》，貝瑞·艾瑟頓(Julia Somerville by Barry Atherton)，粉彩與拼貼，60 x 40英吋。

畫中人物多角的姿態與她四周散亂無章的書籍及紙張相呼應。報紙被用來當作拼貼創作的素材，而頭條新聞則保持原貌。

右圖：《雷與摩亞・川普奈爾》，蘿絲・卡斯伯特(*Ray and Moya Trapnell by Ros Cuthbert*)，油畫，42×24英吋。這幅畫的構圖靈感來自於史丹利・史賓賽(Stanley Spencer)為一對姐妹所繪製的畫像。雷與摩亞分別坐兩張椅子，一張椅子放在另一張椅子之前，使兩人之間的空間有種被壓縮的感覺；後方櫃中的大小物件，彷彿正述說著關於他們的生活點滴。

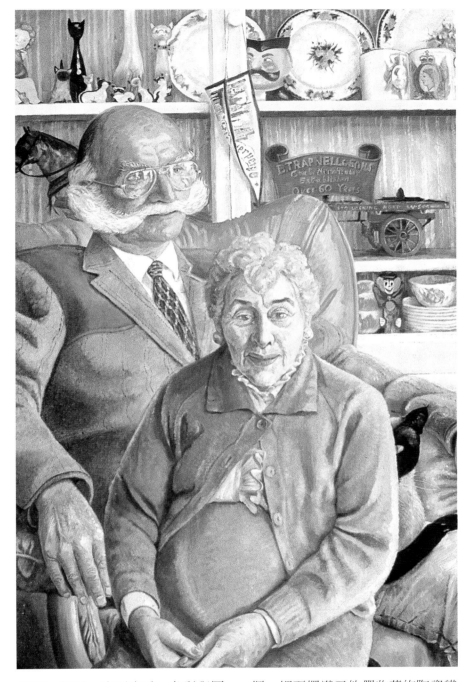

布蘭(Rembrandt)、法蘭西斯・培根(Francis Bacon)等人，成功地運用在他們富麗的畫作中。黑色可強調出光線，賦予一張臉龐生命與色彩，同時也營造出一種脆弱、短暫的氛圍。

在一幅人物畫中，明亮的色彩有可能成為待解的問題，正如大面積的色塊環繞在周圍時，確實會改變眼睛裡顯示皮膚顏色的方式，關於這些問題，將在第四章有詳細的解說。從另一方面來看，色彩與圖案對於諸如克林姆(Klimt)、馬諦斯(Matisse)、梵谷(Van Gogh)、耶倫斯基(Jawlenski)等人像畫家而言，都是最基本的元素。

述說一個故事

有些藝術家會利用一些物件，間接地向觀者述說一段有關繪畫主體的故事。當我在描繪上圖這對夫妻檔時，搭配了他們身後的玻璃櫥櫃，裡面擺滿了他們收藏的陶瓷貓與運煤馬車模型等擺飾。川普奈爾先生曾是一位煤炭商人，而川普奈爾太太曾飼養過貓。因此將這些物品納入畫中，成為述說這對夫妻的生活點滴的一部分，也是很自然的。諸如此類的軼事，為人物畫提供了豐富的幕後花絮，無形中為觀者增添許多樂趣。

久留美

壓克力顏料，30×22英吋

大 衛 ・ 卡 斯 伯 特

(Kurumi by David Cathbert)

大衛選擇了對比強烈的配色，並以陰影形成人物四周的區塊，完成
了這幅久留美小姐的畫像。

色彩組合	
	羊皮紙黃(帶綠的奶油色)
	未經混色的鈦白
	黃赭
	鎘黃
	鎘紅
	深鎘紅
	啶酮紅
	焦赭
	天藍
	土耳其綠

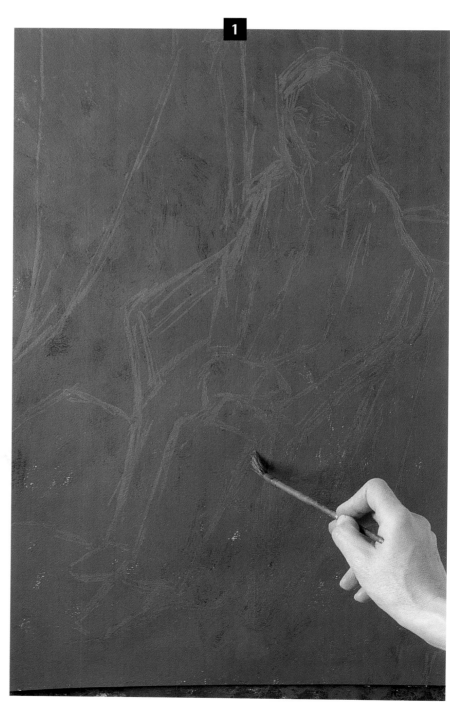

1 大衛用天藍色在畫紙上打底，然後用
鎘紅色進行構圖。

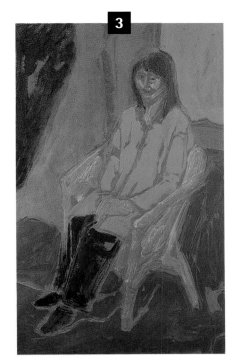

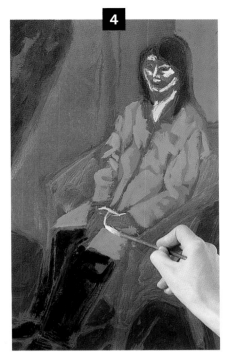

2 接下來的步驟，就是要填滿主色區域。他選擇使用直接從軟管擠出、未經混色過的顏料著色，並打算稍後在著色區域再做覆蓋與調整。現在他正使用青綠色上色。

3 在這個階段中，所有的主色都被概略地上色，而構圖也藉由人體周圍的相關色彩確立。選用的顏色有：黃赭、焦赭、奎內克立東系列的紅色等。

4 接下來，大衛開始使用未經混色的鈦白表現臉部與雙手。

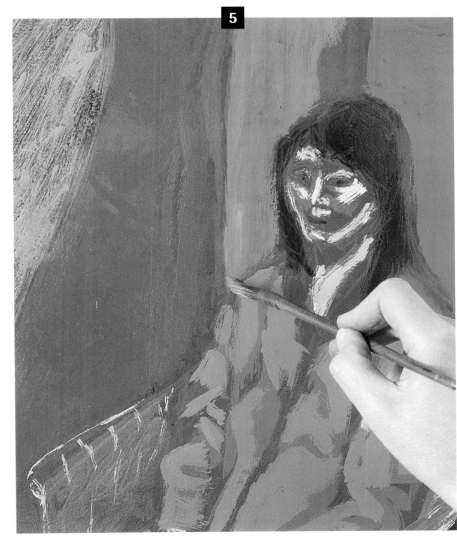

5 然後他將注意力移轉到橘色布幔上。由於幔子非常接近模特兒的臉部，因此布幔的顏色會影響皮膚的色調；也會使鄰近的藍色更顯活潑。大衛使用鎘黃與鎘紅調出的混色描繪布幔的區域。

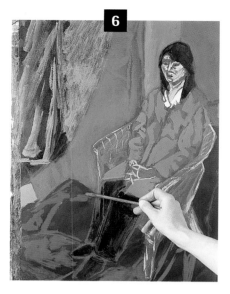

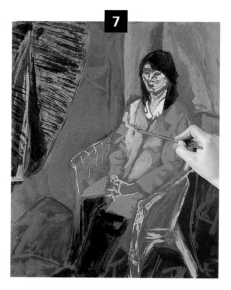

6 以一層薄塗的焦赭及羊皮紙黃加亮並界定出左上角的區域之後，於臉頰再添加一些薄塗的淡彩，大衛目前正以深鍋紅為地板上的布幔上色。

7 現在表層覆蓋了一層由土耳其綠與羊皮紙黃所調成、更亮的混色。

8 久留美小姐的臉部覆蓋上一層黃赭。

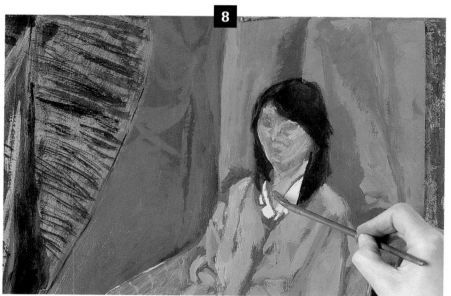

9 此時畫像再薄塗一層深鍋紅。

10 在臉部加上高光，耳環則以羊皮紙黃上色。

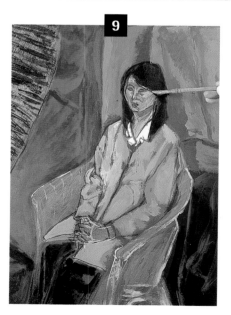

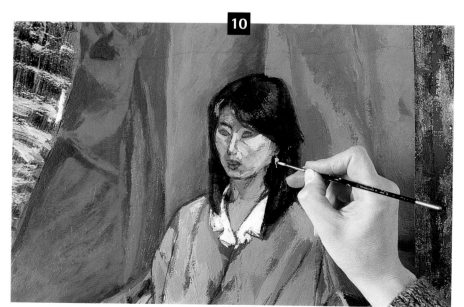

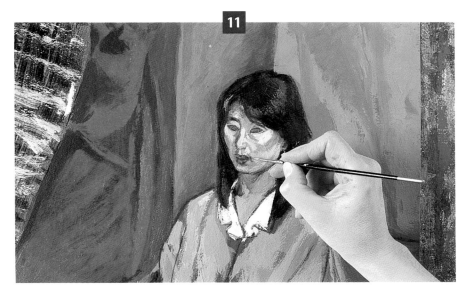

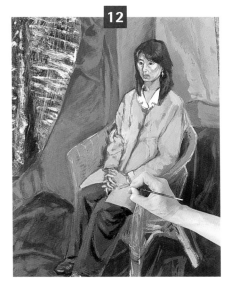

11 陰影處以黃赭與少許焦赭來潤色。

12 其次，以黃赭與羊皮紙黃處理椅子的部分。褲子與鞋子是用焦赭、鎘紅與未稀釋的鈦白之混色來描繪的。隨處可見的正紅底色是特別被強調的部分。最後，大衛選擇以鈦白、黃赭與鎘紅描繪畫中人的雙手。

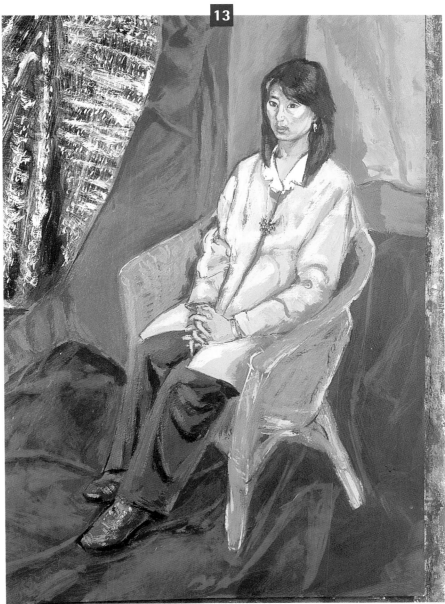

13 進入最後修飾階段。久留美穿戴的衣物與頭髮、膚色的顏色，都在整個構圖中重複出現。強烈的紅色與橘色，也滲入人體輪廓之中。畫面中冷暖與明暗的對比，漂亮地取得平衡之美。

4

皮膚色調

筆者經常在人像繪畫課堂上被問到「如何描繪膚色」之類的問題。初學者通常單純地認為，「必定有某種方法可做到」，但事實上卻不然。所有的顏色本身都帶有色調(Tone)，從這個角度來看，顏色是有明暗強弱之分的。例如，紫羅蘭色是深色，而黃色屬於淺色。重要的是，要勤加練習——盡可能地調出你所看到的顏色。在稍後的單元中，讀者將瞭解：透過巧妙的運用，顏色可以表現出特定的效果。然而，忠實而簡要地留下調配顏料的紀錄，永遠是不可或忘的當務之急。所謂總有「某種方法可做到」，是透過時間與經驗的累積，才會慢慢成形的。這樣的學習過程，遠比先替初學者做好萬全準備，不久後又突然抽離一切協助來得務實。

皮膚色調有許多不同的類型，即使屬於同一種族，膚色也存在著差異性。例如，一個「白」人的膚色可能是淺桃紅色、奶油白或黃褐色，甚至於深紅色的色調。亞洲人與非洲人也有各式各樣的膚色。不僅如此，就連我們肉眼所見的光，其本身也有「冷」、「暖」色溫之分，這使得如何選擇顏色組合，變得更形複雜。

選擇顏色組合

為何不追隨大師的足跡，選擇一個油畫或壓克力顏料的配色組合，而要選擇一個簡單的顏色組合為起步呢？別忘了，林布蘭只用四種、最多五種顏料作畫。他常用的顏色是黑、白、土黃(yellow ocher)

右圖：《聖嚴法師》，蘿絲‧卡斯伯特(Master Sheng Yen by Ros Cuthbert)，油畫，16×12英吋。

來自黃色牆面的光線，轉化了半色調(half tone)。用來描繪這位主張「惜福」(Shih-Fu)之華人禪宗大師身上的顏料是：鈦白、土黃、鎘紅、鈷藍、天藍、鎘黃、檸檬黃、生赭與黃赭。

左頁：《祖‧麥克隆》，傑瑞‧席克斯(Drew McClung by Jerry Hicks)，油畫，24×20英吋。

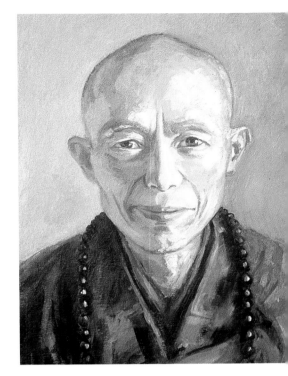

下圖：《傑若米》，珍‧龐德(Jeremy by Jane Bond)，油畫，24×30英吋。

珍使用的色彩組合很龐大，但她在每一幅畫作中都使用相同的組合。這個顏色組合有：鈦白、象牙黑、靛青、鈷藍、天藍、青綠、土綠、氧化鉻綠、茜素紅、鎘紅、鎘黃、檸檬黃、土黃、印度紅、焦茶紅、棕茜黃。

左圖：《雅提斯先生》，傑克·西蒙(*Mr. Yates by Jack Seymour*)，油畫，26×19英吋。

傑克為這幅人像所做的配色是：大衛灰、紺青、土綠、鈦白、土黃、氧化鐵紫、玫瑰紅、生赭與象牙黑。畫家在塗有一層中間色調的生赭的自製油畫基底(oil-based primer)上作畫。

最右圖：《梯塔》，蘿絲·卡斯伯特(*Tita by Ros Cuthbert*)，油畫，60×24英吋。
我使用鈦白、威尼斯紅、鎘橙、生赭、天藍與鎘紅的紫紅色，為底層上色。

右圖：《蘿絲瑪莉》，珍·波希瓦(*Rosemary by Jane Percival*)，油畫，17.5×16英吋。
這個習作顯示如何塗上膚色，以及如何用較深的陰影與半色調勾勒出肖像。使用的顏色有：白、土黃、生赭和鎘紅。

和紅赭，或許再加上生赭。置身於北向光源環境下的「白色」皮膚，只要運用前述幾種顏色，就可以描繪出來。因此，為了熟悉這個配色組合，首先你得運用它多畫幾幅人像才行。這個簡單的顏色組合，以及冷調的、穩定的北方光源將會引領你認知詮釋人體皮膚色彩與色調的奧妙。

在勾勒輪廓的同時，必須調出膚色與半色調。若想找出可供參考的範例，可仔細注視位於高光週邊的色彩。膚色可透過適當比例的白、紅赭與土黃等顏料調配出來，而半色調則需要小心細察，因為它處於膚色與最深的陰影區(例如鼻孔或耳朵)之間，但又比膚色來得更暗與偏冷調，需要多加點黑色，或許多一點土黃與紅赭。與膚色相較，這樣的色度或許偏綠，然而黑色若運用得當，就可呈現出這樣的效果。切記，每次只能添加極少量。例如鼻孔、耳部的陰影及雙頰，或許需要用上一點紅赭，使色澤更暖

一些：如果這些部位是粉紅色的，或許可以加些鎘紅或暗紅。如果你在北方光源的環境中作畫，高光部份將會偏藍。如有需要，可用白色使膚色變亮，並薄塗一點黑色使其趨向冷調，或者，也可隨自己的喜好，使用天藍或鈷藍。即使是由黑、白兩色混出的淺灰色，若身處偏暖色調環境中，膚色仍應帶有一點藍色(魯本斯使用淺黃色處理高光，但相對於膚色，仍能充分地表現出冷色，以便作出最適切的效

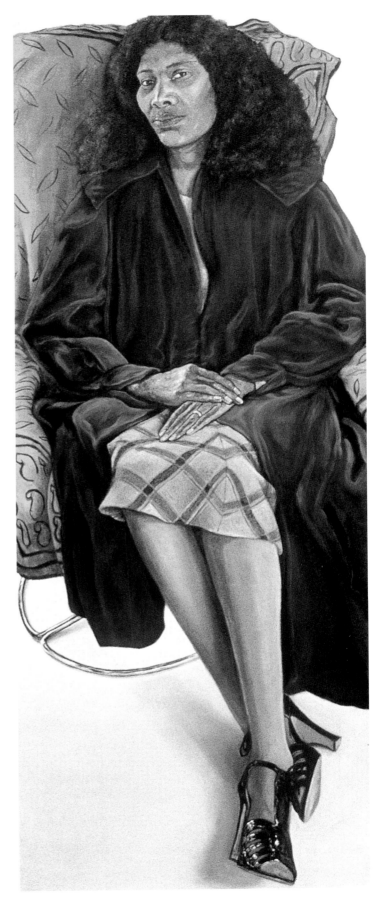

果)。就筆者個人的經驗來說，使用自
行調出的膚色，遠比購買現成管裝顏
料的效果好太多了。

　　相較於早年的大師級畫家—如林
布蘭、哈爾斯(Hals)、隆尼(Romney)
及雷諾德(Reynolds)等人，許多現代人
像畫家偏愛使用較明亮的配色組合。
嘗試過這個色彩組合之後，你可以開
始根據自己的色彩敏感度，建立屬於
自己的配色組合。如果描繪的是一個
孩童，配色可能就得選用能表現出嬌
嫩、無瑕的色彩。試著用鎘橙與白色

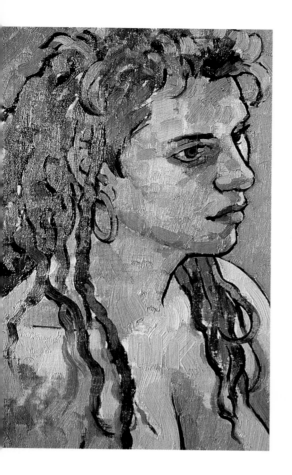

調出膚色，或者用鎘緋紅與檸檬黃(或比較不透明的淺鎘黃顏料)再加上白色，以鈷藍柔和混色，以調出半色調。調製孩童的膚色必須極度地小心，並注意色調的明度不可過暗，混色必須恰到好處，以呈現從明到暗之間的細緻變化，並保留孩童皮膚光亮的質地(關於更多以油彩表現臉部皮膚光澤的技巧，請看107頁)

一張在戶外經歷各種天候的臉龐，膚色可能會略帶一點紅色，或甚至稍微偏紫，因此需要用到鎘紅或深紅色，或者也可以加一點紺青在膚色中。經過日曬後的膚色，需要額外加一點生赭與(或)鎘緋紅，或者稍微偏冷調的紅色，如：深鎘紅—這個顏色可使半色調的鈷藍更偏冷調。切記，陰影多半比膚色來得偏向寒色。

一個「黑」人膚色可能呈現出：從溫暖的咖啡色到極深的黑、幾近黑色等色調。留心觀察膚色，可發現其中混有棕、黃赭、威尼斯紅與白色；最後要檢查一下，是否已不需要進一步使膚色再溫暖些—尤其在雙頰的部分。留意帶有藍色的光澤，通常呈現在極深的膚色，也是值得一畫的極有趣特色。至於雙唇則比整體的膚色更顯溫暖，因此可加一點深紅色，但也不要增色過度，除非模特兒擦了口紅。

上圖：《編髮的女孩》，羅伯·麥斯威爾·伍德(Girl with locks by Robert Maxwell)，油畫，16×12英吋。
羅伯經常使用相同的顏料組合，這些顏料都固定配置在他的調色盤上。他使用的顏料(pigments)有：鎘黃、檸檬黃、橙與紅，以及英國羅內玫瑰紅、透明紫羅藍、天藍、藍青、青綠、鎘綠與白。

右圖：《海達》，蘿絲·卡斯伯特(Hedda by Ros Cuthbert)，油畫，24×24英吋。
我根據照片，畫出這幅兩歲女童的肖像。我使用的顏色組合有：鈦白、土黃、少許鎘紅、玫瑰紅與鈷藍。

右頁：《雷諾斯區的午餐時間》，艾薇·史密斯·希拉斯汀之局部(Lunchtime on Reynolds Ward-detail of Celestine by Ivy Smith)，油畫，60×120英吋。
在此，為希拉斯汀做搭配的顏色組合是：土黃、玫瑰紅。這幅肖像乃改畫自黑白圖畫。

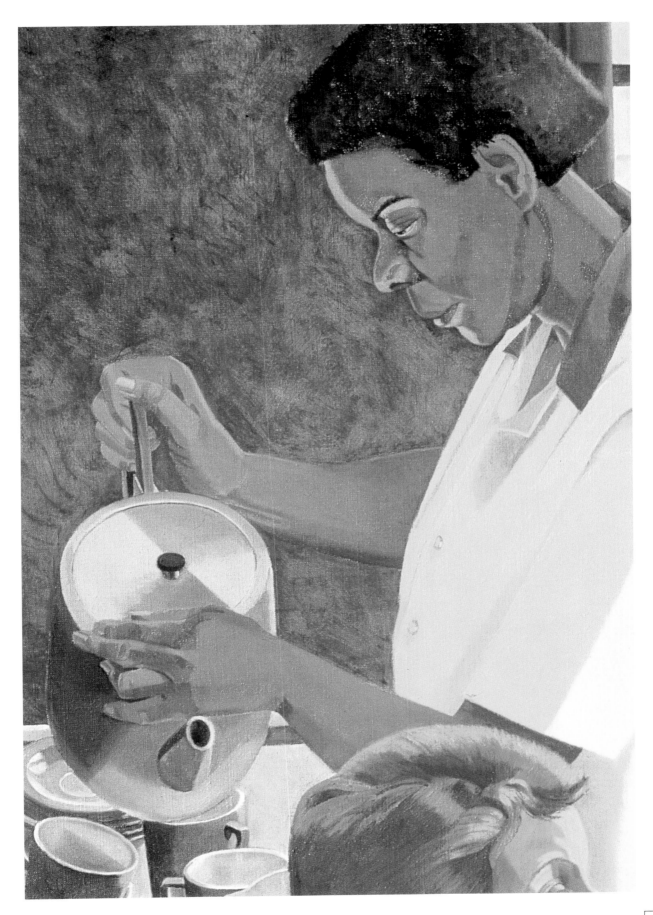

皮膚色調

當你終於坐下來，預備下筆描繪人像時，可能難免會覺得既興奮又緊張。那種感覺，有點像站在跳水板上的忐忑心情。即使是我，就連到了現在接到人像畫的委製案子時，有時還是會受到這種恐懼情緒的來襲：只能注視著所要描繪的對象，疑惑著自己過去不知是怎樣融入這種情境中的。一個又一個錯綜複雜與微妙的決定，彷彿永無止盡地在前方延伸。然而，當我一開始動筆作畫，這種情緒立時消失無蹤；等二十分鐘之後，我已經暗自竊喜、對著自己微笑了。記得，調色盤要保持在簡單、有條理的狀態：白色在中間，冷色系在一端，暖色系則在另一端。只要透過持續

的勤練不輟，有朝一日必能胸有成竹、掌控自如。能夠找對方法，幫助自己堅持到底，這是極為重要的一點；但同時也要體認到，在特殊條件與情境下，這個方法仍須保持彈性，以便視適時做出調整。關於「方法」的進一步建議，將可在使用特殊材質的單元(88-111頁)繼續探討。

光線與色彩

如果在陽光下或溫暖的人造光源下作畫，所使用的配色就需要做些調整。有些人造光源是寒冷的—我自己的畫室有適宜的「北光」(north light)，然而一般的居家光線通常為暖色調，因此膚色將顯得偏暖，所以你或許會覺得需要加一點檸檬黃或那不勒斯黃。但是要提防添加顏色過了頭，使用太多黃色，會讓臉色看起來有如得了黃疸病！

之前已經提過反光的效果。反光可同時對模特兒臉上的光線直射區與暗面造成影響；但即使在光照面，這種情況也並不常見。無論如何，如果光線從一個有色的表面反射到皮膚上，那麼這道反射光也會帶有那個表面的顏色。正如第二章所描述，此種反光的特質帶來一種轉化效果。當我們仍是小孩時，都曾拿一朵金鳳花(buttercup，花瓣為黃色)放在玩伴的下頦，觀察他們看起來是否呈現奶油黃，而答案總是肯定的，這招總是屢試不爽。假如

反射光是紅色的，那麼就會戲劇性地使通常呈冷色調的陰影區域轉為暖色調。所以，一件紅色的洋裝或襯衫，將對半色調產生深遠的影響。藍色反射出的光，會在「白色」皮膚上顯出淺紫的色彩，此效果經常表現在晴朗天候下的游泳池畔。這種視覺效果多半是令人愉悅的，然而這對於某些類型的委託人像而言，是很不討喜的，畢竟這種反射光確實會對自然膚色產生扭曲的影響。

相互影響的色彩

關於描繪膚色，最後要談的是非常重要的一個觀念，而這個重點，也正是我經常喜歡說：「沒有一種顏色與膚色相同」的原因。人類的雙眼生來就會追尋互補色中的平衡，但筆者並無意在此探討互補色的和諧，讀者可在別處找到相關資料。不過話說回來，假如你凝視著一大塊紅色的物體，然後再將目光轉移到一個白色的表面，你看到的將是綠色的殘像。這種有力的互動，隨時以一種不可捉摸、不易察覺的方式持續進行著。但是一旦培養出一雙銳利的「畫家眼」，如果描繪對象的背後有一大片紅色的區域，或者他身著紅色、亮粉紅色的衣物，你就能察覺到—其膚色會呈現出帶綠色的色調。相同地，過量的鮮亮紫羅藍色，將使皮膚表面呈現帶黃的顏色，甚至使膚色傾向於灰黃或灰色。這些顏色之間的互動與影響，可善用使其成為一項優勢，例如可運用藍色、綠色與冷灰，用以加強皮膚的暖色表面。簡單說，沒有一種顏色能靠本身而獨立存在，而是受鄰近的顏色對它造成的影響而定。色彩所擁有的這項互動特質，正是使藝術家為之迷醉的泉源！

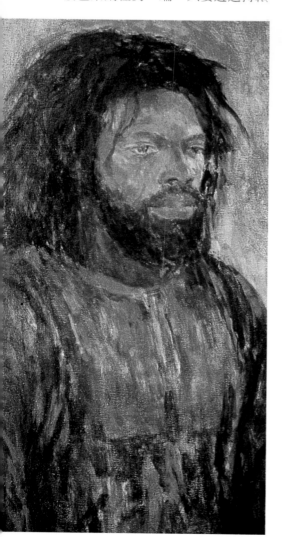

左圖：《貝利》之局部，海倫‧艾維斯(*Barry-detail by Helen Elwes*)，油畫，30×20英吋。海倫的配色有：焦赭、生茶紅、黃赭、鈷藍、群青、暗紅、鎘紅、淺鎘黃、檸檬黃、樹綠、青綠和雪白。她從不使用黑色，而偏愛自行調出專屬的黑。

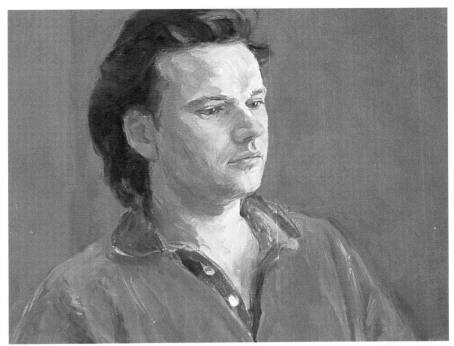

左圖：《穿紅衣的李奧》，茱麗葉·伍德
(*Leo in Red* by Juliet Wood)，油畫，19×23
英吋。

由於這幅作品使用了紅色，這幅人像也表現
出一色彩的反射，如何影響了半色調。同時
也請注意綠色在半色調中—人物的衣領、以
及陰影中的呈現。

下圖：《緞質洋裝-局部》，蘿絲·卡斯伯特
(*The Satin Dress-detail* by Ros Cuthbert)，壓
克力，30×22英吋。

茱麗葉在這幅名為《穿紅衣的李奧》的畫
中，探取了一種有趣的構圖(上)。但《緞質
洋裝-局部》的處理又更為自由了，此處再
度運用了綠色—這次是出現在高光部分：在
此可看出人物膚色已全被分解為紅色的反射
色彩。

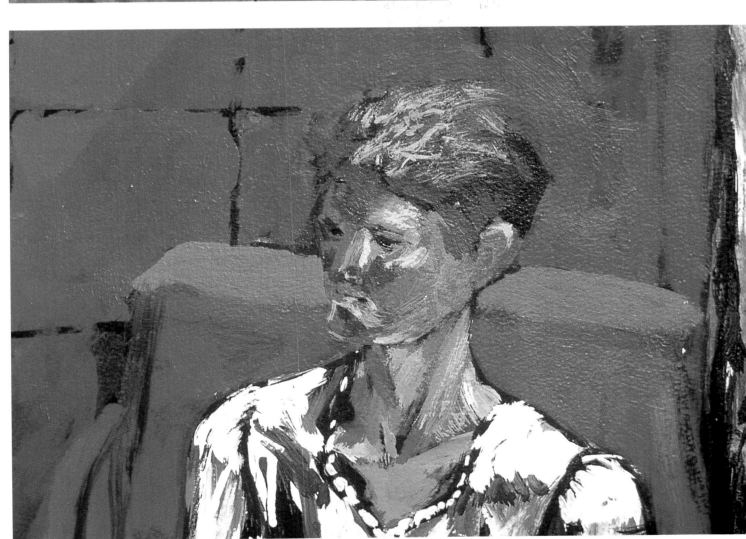

潔姿

油畫·12×9英吋

蘿 絲 · 卡 斯 伯 特
(Jaz by Ros Cuthbert)

在此可以看出如何將藍色、綠色運用在另一種暖調膚色畫像的有趣表現。

1 基本底色通常指在動筆作畫之前，白色基底上的第一層色彩；這幅畫中有兩層底色，由白與生赭調和出鎘紅色。一開始，我先用一層薄而透明的紫紅色調一點松節油打底，鎖定頭部與手，大膽地建立構圖。

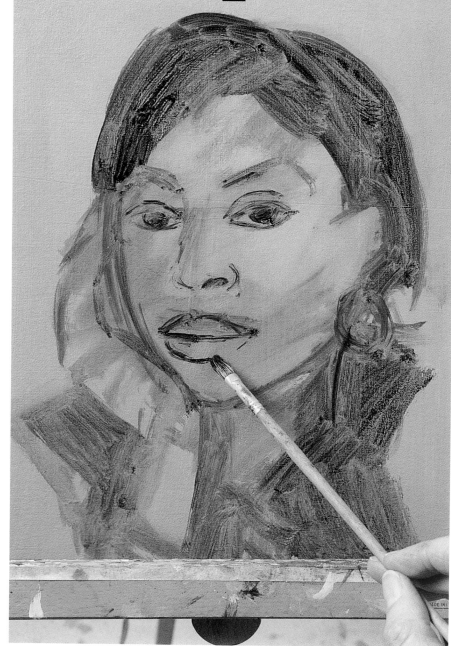

2 加一點孔雀青綠色到紫紅色中，從陰影區域下手，描繪肖像。塗敷顏料時，不要塗得太厚，如此才能更輕易地在畫面上移動、拖曳色彩。

配色組合

鈦白

孔雀青綠

紫紅

檸檬黃

鎘橙

印度紅

鎘紅

紫

鈷綠

天藍

象牙黑

焦茶

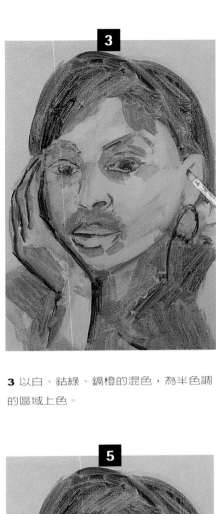

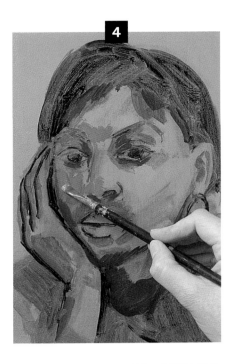

3 以白、鈷綠、鎘橙的混色，為半色調的區域上色。

4 接下來，用鎘橙、鈷綠、印度紅與白色調出膚色。

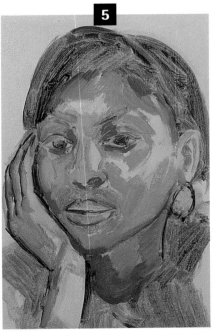

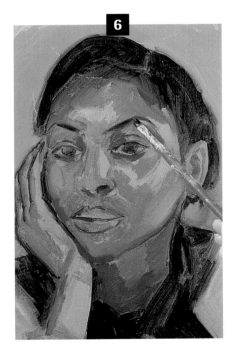

5 在此階段中，膚色已逐漸形成，但底色仍隱約可見。

6 以鎘橙、鈷綠、印度紅的混色為背景上色，同時以焦茶色強調頭髮、眼睛與眉毛等部位。

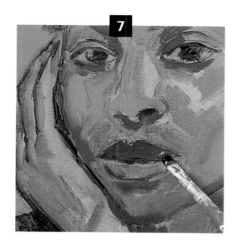

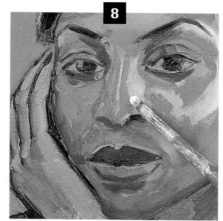

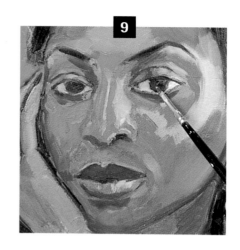

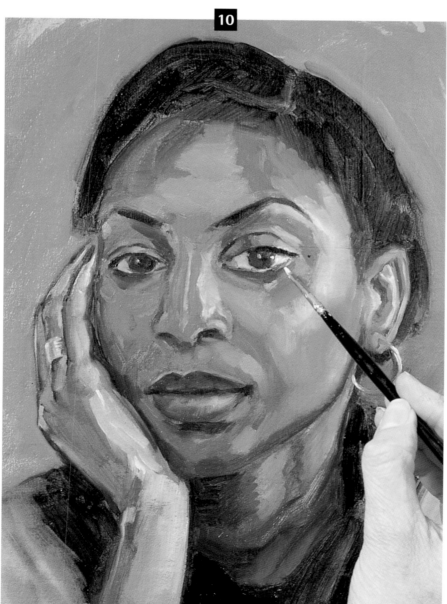

7 上唇以紫與焦茶做出加深的層次。

8 接著,以鈷綠、白色處理高光,另外在顴骨、鼻子及上下唇,加一點天藍色。

9 雙眼的描繪,使用了印度紅畫出虹膜,而眼白則以天藍與白色畫出。

1 0 以鈦白加上一點檸檬黃,使高光部分顯出一些暖調。

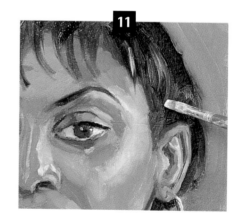

1 1 使用象牙黑與焦茶描繪髮鬢邊際,在視覺上產生拉向前額的印象,也使得頭髮的呈現更加完整。

1 2 最後,用焦茶、黑與白,點出一些肌理細節,這幅人像就大工告成了。

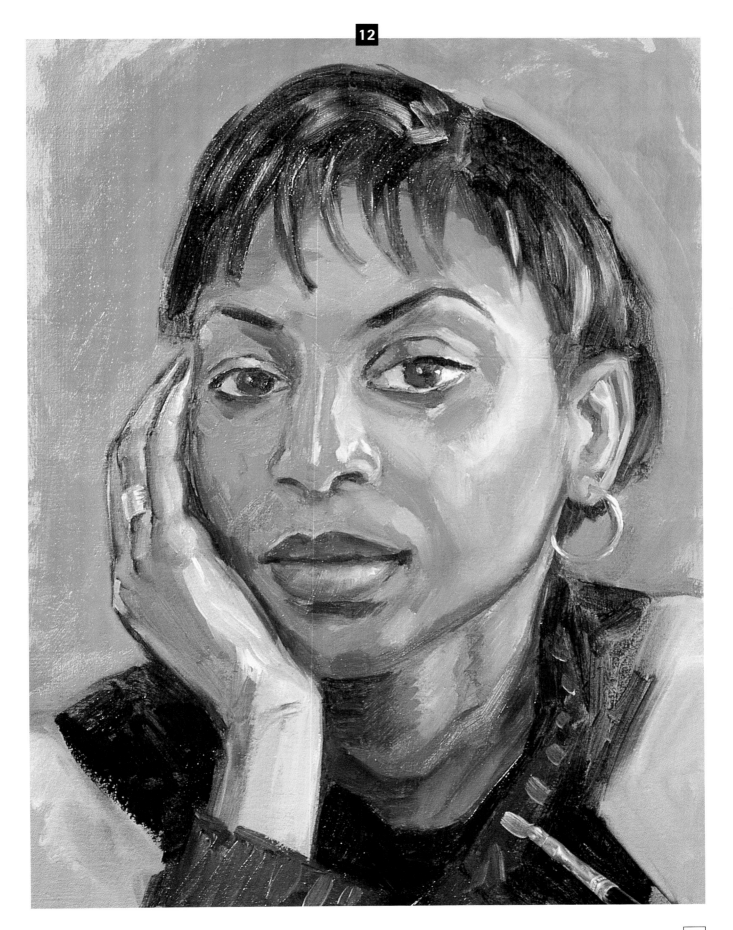

5

眼與嘴

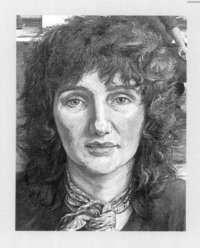

在本書第一章，已經探討過過頭部與臉的透視原則，而它們的形體將隨著頭部曲線的消失，以「透視」的方式表現出來。分別五官特徵研究，有助於我們個別觀察出特定的問題，並思考如何解決難題、以描繪出臉部特徵。在此，我要再次建議各位，務必近觀、詳察所要描繪的主題，將對於形體與空間關係之了解，作為下筆的基礎。重要的不只在於五官的外形，更要融入整體，使頭部的呈現不失和諧。

眼睛

眼睛是一個幾近完美的球體，眼球幾乎隱藏在眼眶之內，只有一小部份(或許只有少於八分之一)的表面顯露在外。虹膜從眼白開始向前突出的部份，是半透明的。皮膚中的裂縫形成了眼瞼，此外，透過下眼瞼、睫毛與眼球之間的距離，可看出表皮的厚度。上、下眼瞼的弧度不見得完全彼此對應，下眼瞼的曲線通常較為平緩。而上眼瞼的位置則在虹膜之上，虹膜彷彿與眼瞼出自同一個模子似的，兩者呈現相同的幅度，而紅膜就這樣被上眼瞼包圍、覆蓋著：如果眼球從左移至右方，眼球凸出的部分的移動，也會改變上眼瞼的外形。同時在上眼瞼的上方一眼窩與眼球之間，也會有一個皺摺形成；這個皺摺並非與上眼瞼平行至眼角邊緣，而是從中央向外拱起，呈現出較深的曲線。

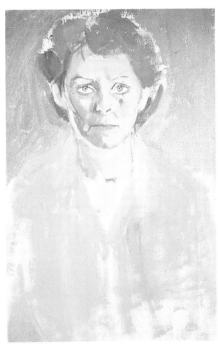

上圖：同一個眼睛望著不同方向的三張圖。

左圖：《蒂娜》，珍・波兒席佛(*Tina* by Jane Percival)，油畫，17 1/2×16英吋。
注意這幅肖像中，雙眼與眉毛的不對稱性。畫中女子兩眼瞪視著前方，虹膜下方比平常露出了更多眼白部分。

下圖：《席勒・帕金森》，史汀娜・哈瑞斯(*Heather Parkinson* by Stina Harris)，油畫，36×72英吋。
除非動手描繪一個人物，否則實在不易察覺其中一眼比另一眼大，就像下圖這個例子一樣。

左頁：《茱蒂絲》局部，蘿絲・卡斯伯特(*Judith-deatil* by Ros Cuthbert)，油畫，42×23英吋。
在這幅畫中，較深的線條分隔了畫中人物茱蒂絲的雙唇。

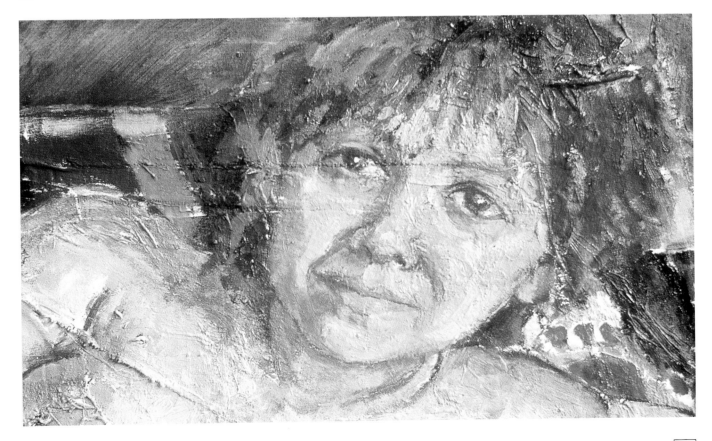

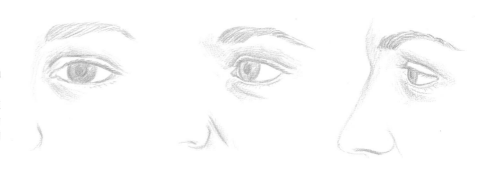
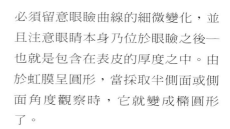

在年輕人身上，這道雙眼皮的曲線是單純而簡潔的，但隨著年紀增長，皮膚日漸鬆弛，雙眼皮也隨之變得下垂。研究孩童上下眼瞼的曲線，並觀察與成人之間的關聯性，參考下圖可能會有所幫助。要求你的模特兒向上、向下看，同時先朝右，然後再朝左看，以便畫出其中差異。然後再請一位成人模特兒，再畫一次。

以半側面的角度描繪，眼瞼的曲線顯出壓縮的結果；描繪側面圖的困難則在於，畫者必須表現出眼睛不僅是一個扁平的三角形而已：必須留意眼瞼曲線的細微變化，並且注意眼睛本身乃位於眼瞼之後—也就是包含在表皮的厚度之中。由於虹膜呈圓形，當採取半側面或側面角度觀察時，它就變成橢圓形了。

描繪眼睛時，務必記住幾點： 畫者很容易就不自覺地過度強調眼部細微的線條，因此，千萬別一開始就過於強調所有的細節。先找出皺摺線條與粉紅色的眼角內側，也就是淚管的位置。有些藝術家成功地描繪出淚管的紅色，加強對比，並表現出其鮮活與熱力。眼白部分並非名實相符地那麼「白」，幼童的眼白甚至可能帶有一點淺淺的藍色；年紀稍長者，其眼白部位則略顯粉紅。最重要的，繪畫時必須注意光線對眼睛產生的影響。當光線穿透眼睛，進入虹膜，便在眼底曲折成像。而虹膜上的明與暗，則以另一種方式圍繞在眼白四周，因此眼球的最亮點會出現虹膜的暗面之上—最接近光源的位置。倘若能正確地掌握這些要點，即可描繪出晶瑩剔透且生動的雙眼。此外也要留意觀察：虹膜周圍有一圈較深的顏色；瞳孔則有如洞穴入口般深邃，而它正是自身的縮影。若發現使用黑色描繪瞳孔，整體顯得過於刻板僵硬的話，不妨試著以藍黑色，或是暖色—略帶紅的黑色做出提亮的效

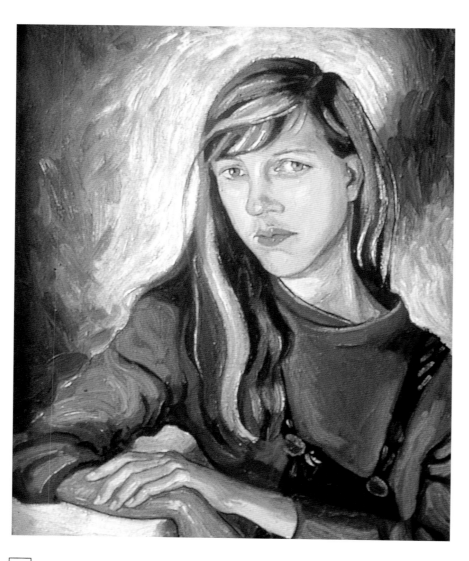

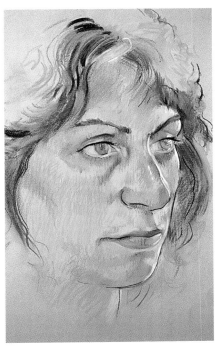

左一：《妮姬的頭像》，羅伯特・麥斯威爾・伍德(Head of Nicky by Robert Maxwell Wood)，炭筆與粉彩，21 1/2×15英吋。
這是另一幅採用四分之三角度描繪的作品。注意描繪較遠那一側眼睛的虹膜與瞳孔之透視表現手法。

左二：《女孩側臉》，羅伯特・麥斯威爾・伍德(Girl's profile by Robert Maxwell Wood)，黑色炭筆，15×12英吋。

下圖：《理查牧師與艾登堡牧師的肖像》之局部，艾葳・史密斯(Portrait of Sir Richard and Sir David Attenborough by Ivy Smith—detail)，油畫，60×40英吋。

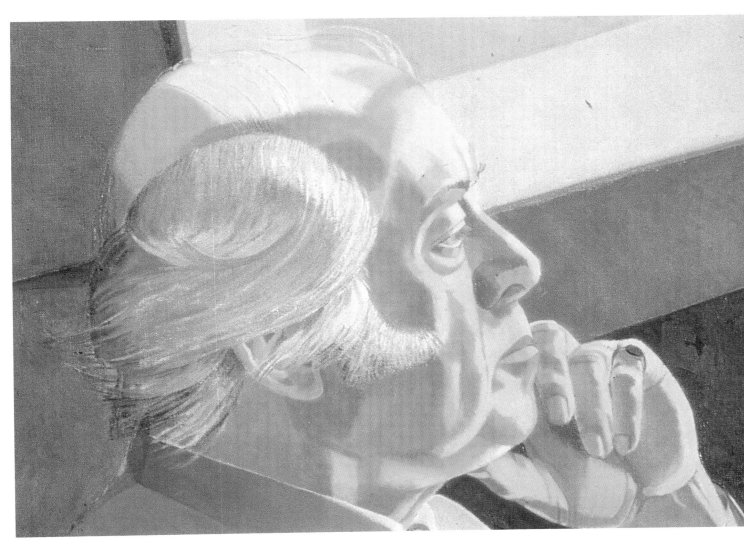

果。至於睫毛，應以最精巧入微的方式描繪，如此才不至於顯得不真實或造作；最好能按照自己的風格發揮，並要避免將睫毛描畫得根根分明，有如各自獨立似的。此外，也可以研究專業畫家們的作品，觀察他們如何處理這些細節。

左眼不見得是右眼分毫不差的反向投影。可能會在大小、形狀或角度上略有不同—甚至可能全都不同！此外也要研究眼睛四周皮膚的顏色與質感，因為這些細節必須恰

如其分地配合、使眼窩安置妥當，而且與眉毛、臉頰有所聯結，並使鼻子的呈現更具說服力。

眉毛也是人像描繪研究中很重要的一個環節。相關的細節，在本書第八章中，會有進一步的討論。

嘴

嘴部四周的表皮相當厚，而且佈滿肌肉群，賦予了嘴部具有多變與生動的表情。嘴的周圍有一圈肌肉環繞，使你我能癟緊或噘起嘴唇；以放射狀分佈於嘴部四周的肌

肉，使我們能夠做出微笑、大笑、扮鬼臉等表情。通常，豐滿雙唇者會被認為是慷慨大方的人；而嘴唇薄的人，則被聯想為小氣、冷酷。其實這些聯想並不見得完全正確，但卻也顯示出——嘴唇的確可用來一窺人物性格與意圖。筆者認為，雙唇擁有表達豐富表情的能力，尤其在傳達微妙且難以捉摸、瞬間即逝的情緒時，其效果更勝於眼眸。或許，這正好說明了為何嘴部會如此難以描繪。

現在，就讓我們仔細端詳嘴部的構造。首先，嘴巴並非位於平坦的表面上，而是順著牙齒與下巴的曲線構成的；這也就是從半側面角度觀看時，嘴部會以傾斜的角度漸漸隱沒的原因了。至於側面，上述的嘴部曲線使我們能夠看到嘴唇的一邊—倘若毫無曲線可言，且嘴唇又位於平坦表面的話，那麼從側面就完全無法看到嘴唇了。

嘴唇本身在兩唇交接處是窄小的，它們隨著嘴巴向外開啟的曲線、在嘴部的中間部位朝外擴大、變寬。通常下唇會稍微向外凸出，當上唇自兩端朝中間的人中上升時，則呈「丘比特之弓」(cupid's bow)的形狀，且與鼻部底端聯結；而上唇則在中央稍微向前凸起。

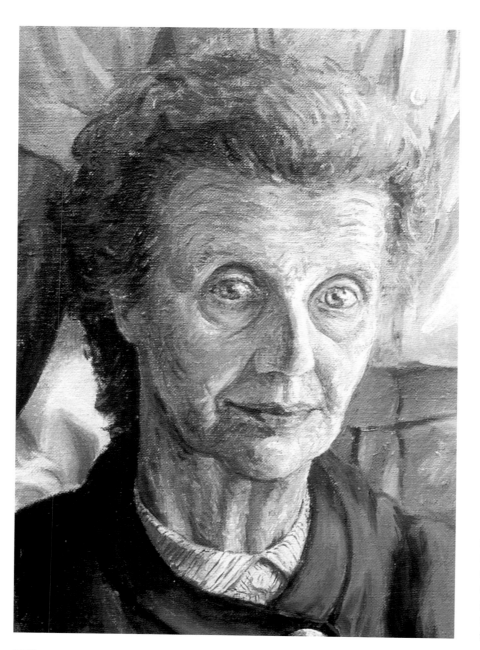

左圖：《群像：切許爾船長與瑞德女士》之局部，蘿絲・卡斯伯特(*Portrait of Group Captain Cheshire and Lady Ryder* by Ros Cuthbert)，油畫，39×27英吋。
這幅肖像中，可以很明顯地看出，光線從側面進入畫面，並且照射著瑞德女士最靠近光源的的虹膜。

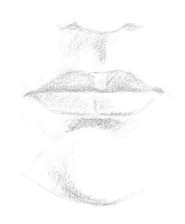

最上方：從三種角度畫同一張嘴的素描：正面(左)、半側面(中)、側面(右)。

上圖：《路薏絲》，大衛·卡斯伯特(*Louise by David Cuthbert*)，壓克力顏料，30×22英吋。

畫中人的小嘴，是以樸實無華的方式與幾乎完全透明的顏料畫成的。在下唇與下巴之間，運用深色陰影強調出噘起的嘴。

右圖：《來自綠礦市的男人》，羅伯特·麥斯威爾·伍德(*Man from Green Ore by Robert Maxwell Wood*)，油畫，16×12英吋。

與觀賞次頁布魯斯的肖像一樣，我們不妨將視線稍微往下移，可以看到畫中人的嘴也是順著下巴與齒列的曲線成形的。由於嘴唇極薄，因此只看得見嘴唇的中間部分。

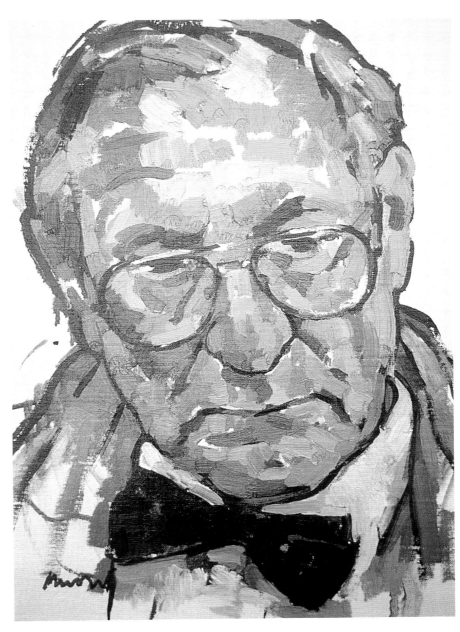

左圖：《布魯斯》之局部，海倫・艾維斯
(Bruce—detail by Helen Elwes)，油畫，16×
12英吋。
布魯斯的下唇有一道寬闊的高光，而他的上
唇，除了邊緣的輪廓也泛著些許光亮之外，
大部分都處於陰影之中。

上圖：《畫家母親肖像之習作》，蘿絲・卡
斯伯特(Study of the artist's mother by Ros
Cuthbert)，油畫，10×7英吋。
畫中婦人的嘴唇是弧形的，而此刻她顯然正
露出微笑，同時兩側的皺摺線條則畫得有如
窗簾。這幅習作只花不到一小時的時間，就
完成了。與《來自綠礦市的男人》(57頁)一
樣，嘴部線條並非只是一連串綿延不斷的深
色線，而是隨著嘴部長度的明暗變化去改變
描繪方式。

　　雙唇並非從頭到尾都成一直線
的—乃以「丘比特之弓」為基本形
狀而互相遷就。即便是非常直、薄
的嘴唇，其線條還是可以看出有某
種程度的些微不同。描繪嘴唇時，
首先，要找出中央的位置(此處的調
子比其他部分來得重)；描畫時，保
持輕鬆，否則嘴唇看起來會像是黏
貼上去似的不自然。
　　跟描繪眼睛的技巧一樣，畫嘴
巴時，也要注意與周邊輪廓、質感
的連結性。從側面畫圖來看，不難
發現雙唇是從臉頰與鼻子的下方向

右圖：《愛德華與眼淚》，羅伯·麥斯威爾（*Edward and Tears* by Robert Maxwell Wood），不透明水彩，21 1／2×15英吋。畫筆成功地捕捉住了這個孩子的痛苦。那大張的嘴唇使牙齒顯露出來—上排牙齒多數隱藏於暗面中，而舌頭的顏色雖然深沈，但並不是全黑的。

前凸出的。從嘴部的任何一側看，嘴巴都是一道環繞在鼻孔下方的有摺曲線。在幼童身上，只有當臉頰與嘴部區域的形狀—肌肉方向改變時，才能看到前述現象；至於在年長的成人身上，你將發現一道很深的摺痕。嘴巴四周的肌肉方向一旦有所改變，同時也會適宜地變亮或暗。最難描繪的部分，應該就是如何將孩童無瑕的嘴部巧妙地與四周膚色融合，並表現出最細微的陰影角度。隨著年齡增長，嘴邊的陰影會隨之加深，甚至形成法令紋，儘

管皺摺並不美觀，但還是應該以最精巧入微的方式描繪，避免破壞了人像或使其看起來過於嚴肅。同樣的，當年紀大了，嘴唇通常會變薄些，而且肌膚難免會出現下垂的現象。老化的過程使臉部出現美麗的特質—描繪有瑕疵的膚色，通常會增添繪畫的趣味，也相對地減少困難。在你我生活的週遭，也有許多類似的例子。不管是否正在作畫，都要時時留意觀察四周，並且一有機會就盡量練習。

如果畫張開的嘴，千萬別把牙

齒畫得太白。牙齒的顏色，通常應該呈現深象牙色或帶一點灰、甚至黃色(我可以想像安格爾畫的年輕女子肖像，有著深色的皮膚與一口爛牙)。此外，留意牙齒上的陰影效果：注意它們是否栩栩如生地出現在嘴唇之後。至於毫無陰影的牙齒，可是會產生如同鋼琴白鍵的效果喔!

眼與嘴　59

6

鼻與耳

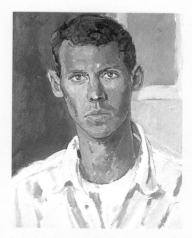

儘管眼與唇在呈弧形的臉部
保持緊密的連結，但鼻子與
耳朵卻凸出在臉部表面之
外。鼻子可投射出一道如日
晷投影柱的陰影，當光源來
自後方時，耳朵也會在臉上
留下同樣的投影。在柔和光
線下，鼻子看起來會有不同的投影效果，尤其
當光源來自前方時，更是如此。本章要探討關
於投影形狀的問題，看看光與影如何型塑出輪
廓，以及它們與整體頭部如何產生聯結。

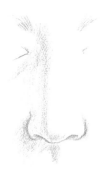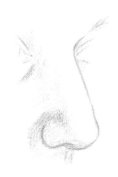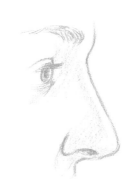

鼻子

鼻子在臉部佔據了最重要的位置，並連結起周邊的五官。從側面看，鼻子略呈三角形，從鼻子的兩邊延伸成形。從正面看，鼻子底部又是另一個小一點的三角形——從鼻樑到鼻孔，這個三角形也由窄而寬。描繪肖像時，上述幾種三角形的角度必須拿捏得精準。其實，談到這裡，各位應該早已明瞭：描繪人像的過程中，一切細節都得要掌握得恰到好處才行。

畫正面圖時，有個問題就是——無法表現向前投射的輪廓線，必須透過精確地操控光與影，才能造成這種錯覺：沿著鼻樑與在鼻尖作出高光，是最有效的方法。鼻孔不要畫得太圓或太深：從正面看，它們看起來應該是最窄小的，且從下端開始，顏色漸層地變得越來越深。不要把鼻孔畫成毫無層次的深色形狀，除非它們真是生得如此。

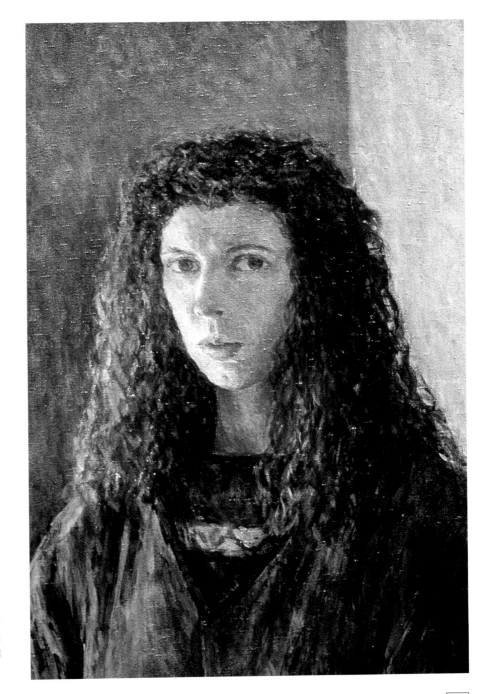

左頁：《凱斯帕》，珍・帕席佛(Caspar by
Jane Percival)，油畫，18×20英吋。
這不全然是一幅正面的畫作，而且耳朵也不
對稱，一個是圓的，另一個則較扁平。這些
背離對稱原則的細節，都是描繪肖像時的關
鍵所在。

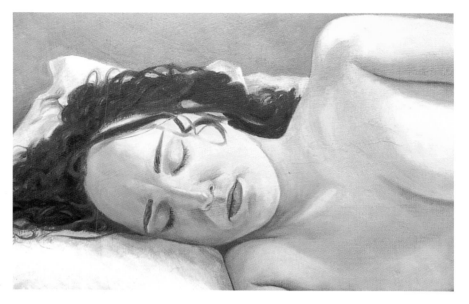

左圖：《終雪》局部，蘿絲・卡斯伯特(*Last of the Snow-detail* by Ros Cuthbert)，油畫，36×60英吋。
由於來自枕頭的反光，使畫面呈現中間調，畫中女子的鼻樑中線出現與鼻長相等的狹長陰影，高光部份緊臨在這道陰影之旁，使鼻子向前突出；這個畫法非常重要，否則鼻子會顯得過亮。

下圖：《喬夫》，布萊恩・陸克(*Geoff* by Brian Luker)，水彩，16×12英吋。
這幅畫的水彩塗染保持簡約的表現方式，而陰影與輪廓則以鉛筆完成。注意鼻樑上那些不可或缺的幽微光亮。

臉部多肉的部分——包括鼻孔，畫起來都有相當的難度，然而，除了仔細觀察之外，也別無他法。描繪時，千萬別誤判鼻孔的尺寸與其間的距離，此外，也要留意鼻孔底部的細微差異與表皮的顏色變化。

畫正面人像時，要確實觀察鼻子的長度、前額與兩頰的高度；此外，也要確認下巴的形狀與前述三者之間的關聯，這是非常重要的環節。沒有一件事可以不勞而獲，而描繪肖像更是一段需要高度專注、分析的過程。在開始描繪的時候，我通常得先費力架構臉部的基礎幾何圖形，但是等進行到某個程度之後，一旦畫面中的特定因素到位，我便能逐漸從這些筆觸中辨識出描繪對象的容貌。接著，我立刻著手繼續描繪臉部表面的光影、色彩與表情。一旦進入渾然忘我的境界時，就表示描繪工作進行得十分順利。

右圖：《邬娜‧布麗姬與雷德克立夫‧豪爾》‧傑克‧席摩爾(*Una Troubridge and Radcliffe Hall* by Jack Seymour)，油畫，10×8英吋。
畫中兩人的肖像，其鼻樑角度與人中的不同處，呈現出有趣的對比性。

下圖：《紮馬尾的女人》‧羅伯特‧麥斯威爾伍德(*Woman with pony tail* by Robert Maxwell Wood)，炭筆，16 1/2×12英吋。

最下：《憐憫之習作》‧羅伯特‧麥斯威爾伍德 (*Study for Compassion* by Robert Maxwell Wood)，粉彩與蠟筆，16×12英吋。
此習作更充分地示範以極小的筆觸表現光線，即足以描繪出輪廓。

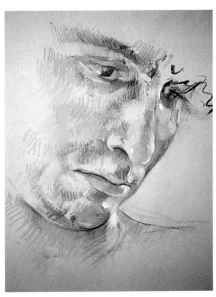

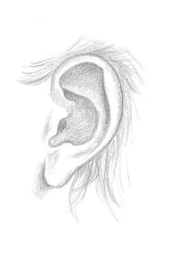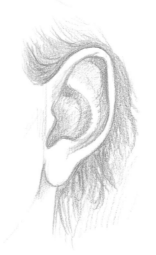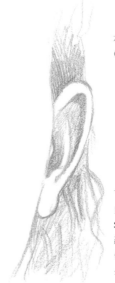

耳朵

雙耳位於頭部兩側，與其餘五官之間的距離較遠，通常這些距離不是被低估就是高估；小心地測量耳朵至眼角外側的距離，應該能釐清這個問題。耳朵有部份位於顳部的下顎關節之上（不妨觸摸自己的耳朵與顎骨，以確認這一點），從側面看幾乎可一覽無遺。耳朵的大小與形狀不一而足，但它最大的功用則在於從水平方向與鼻子做相對位置的比較，正如本書第一章提及的內容。

耳朵是一個不規則的螺旋體、被設計成深入腦部、傳達聲音的美好器官；只有從側面描繪時，我們才能看到它的全貌。耳朵可以像貝殼般精巧可愛，抑或跟花椰菜一樣難看。有趣的是，二者的相似處都具有螺旋的概念。從後方觀察，可以看到耳朵是如何地從寬闊的圓錐狀軟骨基部，自顳部往外長出，若從正面看，則多數都戲劇性地向前長；耳朵的顏色通常都比臉部更偏向粉紅色。

上圖：《西索‧科林斯之習作》，蘿絲‧卡斯伯特（*Stucy of Cecil Collins by Ros Cuthbert*），油畫，12×10英吋。
在側面角度中，耳朵如果是可見的狀態，將佔據極重要的中央位置。

由於耳朵的構造是如此複雜，因此，在正式描繪它們之前，先針對耳朵做個特別的練習，是極有助益的。要求一個朋友擔任模特兒，讓你分別從側面、正面、後方、上方、下方，練習素描耳朵。透過這種練習方式，能以3D的方式去了解耳朵的形態，並可認知—經由畫者視點的改變，耳朵的形貌將如何戲劇性地變化。別忘了，在上色之前先進行輪廓與明度的素描。此外，要特別注意——成人與孩童的耳朵，在形狀、質感與色澤上，都大不相同；至於耳垂，有些人的可能比較大、有些人的比較小，但也有人根本沒有耳垂。

右圖：《哈妮》，珍‧帕西佛(*Honey by Jane Percival*)，油畫，12×10英吋。
畫中人再次以略微偏離觀者的角度出現，她的視線越過畫家肩膀望向遠方。她的雙耳看起來很小，而且露出來的部份也不多；兩側耳朵都是以一筆油彩筆觸表現，以亮面捕捉耳朵的頂端輪廓，這些筆觸必須正確地安置在應有的位置，才能有生動的畫面，這點是非常重要的。舉例來說，請注意觀察哈妮的右耳頂端，即可發現它比左耳來得更陡峭。

7
手的描繪

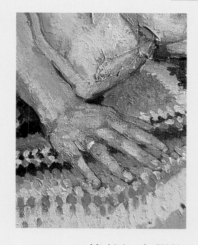

描繪雙手這件事，可為人像畫的學習者帶來極大的折磨；當然，有時候對專業畫家也會產生同樣的作用。由於手可以做出許多動作，也能擺出各種形狀，因此若說我們可以只透過幾種角度就能熟知它們的所有形態、並且逐一畫出，那簡直是個奇蹟！儘管如此，我們仍須盡力而為，因為對於人像畫而言，手部極具說服力，並且可藉此洞悉人物性格，也提供畫家無限可能的表現空間。再次提醒，對此每增加一點體認，都有助於你邁向漫長的成功之路。本章將探討手的構造與比例，以及較棘手的部份—手指的透視畫法。

首先，先看看手的形狀與比例：手自手腕長出，且比腕部來得寬闊而平坦：手掌呈方形，大拇指在較低處與手腕相接：手指由三排手指關節連接，第一指節與手掌頂端相連，每一節手指關節的長度是從上往下遞減的，而且手指頭朝末端逐漸變細，以專注於觸覺。我對於手的幾何構造尤其偏愛，因爲它們是設計得那樣完美。其中，蘊藏著令人不可思議與隱藏的祕訣。而成排的手指關節順著彎曲面彼此相

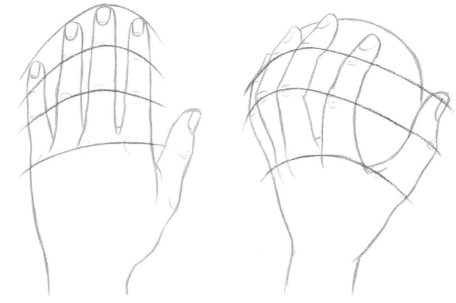

上左：此素描展現出整列手指關節的陡峭曲線。
上右：在此，手指不再扁平，反而彎曲地環繞著一顆球。在這個姿勢中，拇指各關節之間的關係就更明顯了。

右圖：《德瑞克神父—利物浦大主教》，海倫·艾維斯(*The Reverend Derek Warlock—Archbishop of Liverpool* by Helen Elwes)，油畫，12×18英吋。
含蓄的陰影，使模特兒的雙手流露出一股優雅的氣息。

左頁：《海勒·帕金森》局部，史汀娜·哈莉絲(*Heather Parkinson—deatail* by Stina Harris)，油畫，36×72英吋。
這隻手是用豬鬃平刷繪製而成的，筆觸未經調和，保留了油彩的質感。

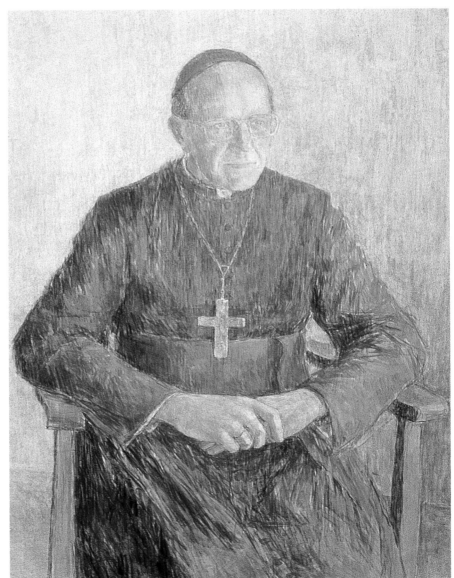

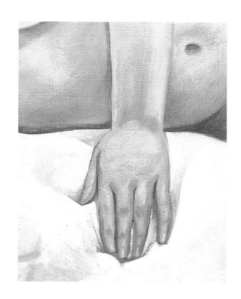

上圖：《終雪》局部，蘿絲·卡斯伯特(Last of the Snow—detail by Ros Cuthbert)，油畫，36×60英吋。
指關節以及指甲上的柔和光線，儘管表現得極其簡約，但絲毫無損於線條的純粹性。

右圖：《移動中的畫作》，琳達·艾瑟屯(Moving Pictures by Linda Atherton)，油畫，82×41英吋。
角度陡峭的手部姿勢，畫起來是比較費事的。在這幅畫中，琳達的模特兒雖然朝下看，但看起來卻似乎正指著她：模特兒之手臂較低部位與食指呈現出一種非常險峻的角度。注意手指與手掌之間深沈的陰影，以及運用袖口暗示手臂體積的表現方式。

連（見圖）的方式，也同樣精緻巧妙。至於拇指，也同屬此模式中的一部份，尤其當拇指正握住一個杯子或一顆球的時候，更為明顯。進一步瞭解手的複雜性之後，描繪起來就會越來越熟練。描畫雙手的基本元素在於光線、陰影、結構與特癥，這些都是非常重要的關鍵。

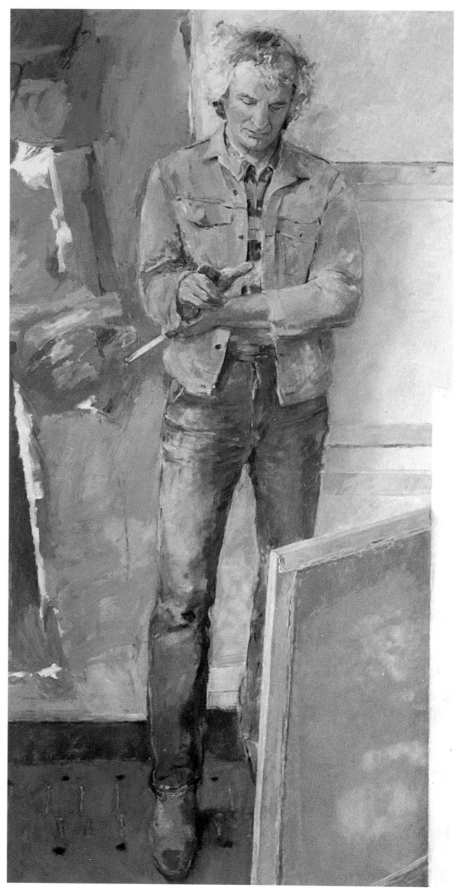

左圖：《佩特》局部，蘿絲・卡斯伯特(Pat—detail by Ros Cuthbert)，油畫，60×48英吋。

佩特是一位多發性硬化症（multiple sclerosis）的患者，她有時會將雙手放在兩腿之間，好限制不自覺的抽搐動作。在這幅肖像中，顏料中摻入了砂。

下圖：《丹妮絲的畫像》，大衛・卡斯伯特(Portrait of Denise— detail by David Cuthbert)，壓克力顏料，30×22英吋。

在這幅色彩鮮豔的肖像中，以線條距離保持相當分離的方式表現立體感。頭部沈重地落在左手上面，人物背後則是畫面中最深沈的區域。

手的細節

概略來說，手指指甲是個呈橢圓形的曲面，其表面兩側都順著指頭長度、極其巧妙地緊接著指頭。繪畫進行時，注意要表現出亮部。無論如何，這個細節在整個手部的描繪中，都應該要被辨識、表現出來。手指間的陰影多半帶有紅色，有時反射的光線則會輝映在相鄰的指頭上。

如果能看得到的話，別忽略了上頭有許多小型骨骼的手腕。它通常與腳踝、腕關節與頸部等這些連結區域一樣，被視為較不重要、不受重視的部份。其實它們對模特兒的各種姿勢來說，都是舉足輕重的角色，倘若忽略這些關節，可是一大危險！

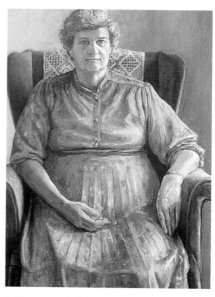

一對手套，輕放在身前，流露出她優雅與羞澀的氣質，此畫正適合上呈給有意尋找新嫁娘的英格蘭國王亨利八世；而塞尚（Cézanne）所畫的《女子與咖啡壺》（Woman with a Coffee Pot，1890-94），畫中農婦能幹的雙手正沈重地安放在腰際之間。

手的安置

在多數人像畫中，雙手通常處於休憩的狀態，此外，如果它們沒有在透視畫法中被縮得很小的話，將可省下很多麻煩。倘若可行，不妨對雙手的位置稍作安置，這樣畫起來會容易許多。因為，接下來，你也不會願意把手指做更多複雜的安排。你試著讓模特兒的手撐住頭部或下巴，不然擺個手勢或握住某個物品也不錯。你會發現，對雙手的角色進行各種實驗，是一件很有趣的事情。

在一些著名的畫作中，雙手的呈現都相當戲劇性，例如：羅塞蒂（Rossetti）的作品《女閣羅》（Proserpine，1877），畫中左手握住一顆石榴，而右手卻無力地環扣著左手手腕；安格爾（Ingres's）著名的作品《拿破崙第一執政》（Bonaparte as Fist Consul，1804），畫中拿破崙的左手伸入上衣裡、隱藏在衣服內，而右手卻意有所指地指著桌上的一份大型文件。此外，在霍爾班一幅令人喜愛的油畫作品《米蘭公爵夫人──丹麥克莉絲蒂娜》（Chiristina of Denmark, 1538）中，公爵夫人的一雙纖纖玉手握著

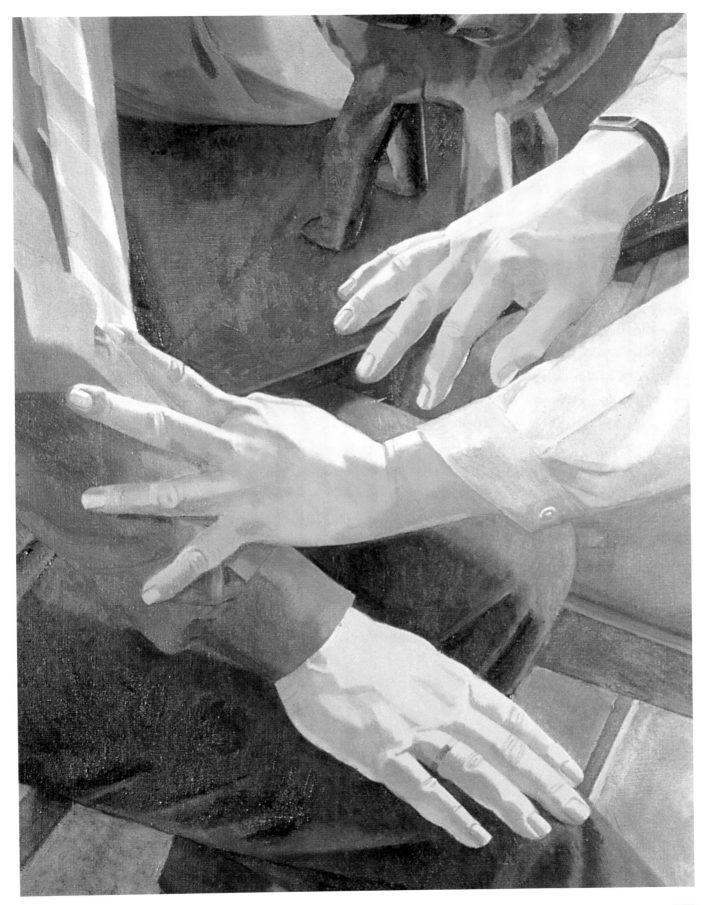

8

頭髮、眼鏡與化妝

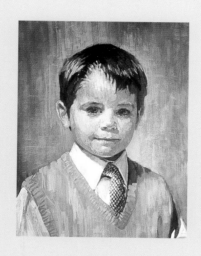

多數人都有頭髮，也有許多人配載眼鏡，而有些人則會略施脂粉。儘管頭髮是人類生而俱有的特徵，但鮮少有人就這樣任它隨意生長，多半都會修整成具有自我風格的髮型；至於眼鏡與化妝，則進一步提供表達個人特質的機會。身為人像畫家，我們在有意無意之間，總會努力發掘人物本身以各種形式表現自我的神韻，並且嘗試著捕捉模特兒的形貌，以及他們向世界展現自己的方式。

頭髮

無論你面對的是一頭蓬亂或光鮮亮麗的髮型，能在腦海中記住包覆一頭髮絲之下的頭顱形狀，這是非常重要的關鍵。當要針對一幅人像進行畫前預備素描時，我會特別留意這一點，並確認一下是否能確實地觀察得到頭顱的輪廓，然後據此畫出相呼應的頭髮。例如，頭髮分開的地方，會順著頭顱的曲線走，你可以看得到此處的髮際線，而這裡應以純熟的技巧柔和地畫出生動的髮絲，以免看起來生硬的如假髮一般。

調出你在頭髮上觀察到的髮色，或許可以混入一些膚色在頭色中。若出現過於清晰銳利的形狀，看起來會顯得刻板而不夠鮮活；有些地方的頭髮會長得比較輕薄。以上細節應當格外留意，因為髮際可界定出臉龐，描繪時，一個不正確的動作，可能危及整幅肖像。在精準聚焦、精筆描繪的人像中，刻畫頭髮的每一道筆觸，應該隨著頭髮的生長方向才對。透過持續的練習，將有助於拿捏表現細節的合宜程度。選用一支非常細的畫筆、薄沾顏料著手描繪毛髮。但是要注意，過多的細節很容易顯得瑣碎，因此，只要在底色上簡單地加上幾筆就夠了。總之，一切都隨個人的風格而定。

一頭捲曲或有波浪的頭髮，是相當複雜的主題，會對肉眼的觀察造成一些困擾。

因應之道如下：沿著頭髮上主要的邊線畫，並運用筆尖描繪，使毛髮成形。接下來，鎖定暗面，以寬的平頭榛樹畫筆進行繪製工作。然後，在其他地方以最普遍的色調，為頭髮上色，並且留意分辨髮色的變化究竟是出自於天生的，或是隨著陰影而漸次加深的暗面。

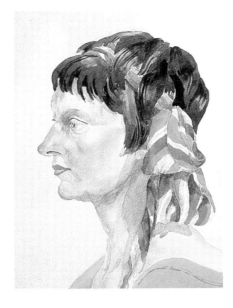

左圖：《一位年輕女子的側面》局部，布萊恩·路克（Profile of a young woman-detail by Brian Luker），水彩，16×12吋。
第一筆淡彩就以溼中溼技法畫出，等顏料一乾，立刻塗上深色，因此頭髮被處理得很顯眼。

下圖：《哈麗特》，珍·龐德（Harriette by Jane Bond），油畫，27×25吋。
在這幅令人愉悅的畫作中，以岱赭（burnt sienna）為主的底色，使頭髮深色區域的色調趨於暖色。以溼中溼技法描繪金黃色的亮面區塊，畫出柔和的、如絲綢般的外觀。

左頁：《大衛·洛以斯》，安·席克斯（David Royce by Anne Hicks），不透明水彩，21 1/2×14 1/2 吋。
由於不透明水彩不透光的特性，所以處理的方式有點類似油畫顏料：先塗上深色的顏料，然後才處理淺色與最亮面。

最後，畫較明亮的區域、光輝與最亮處。筆刷的移動必須順著頭髮的波紋線條方向，同時，應該注意明暗的區域而非著重於細節。最後再提醒一點：切記，過多的細節會造成分心，此外，不妨瞇著眼睛注視你所要描繪的主題，如此有助於簡化所看到的事物。

由於一般人的頭髮通常經過「造型」，這使你彷彿在描繪他人的藝術作品或雕塑。應該小心地選擇正確的角度去觀察髮型的各個平面，並且留心尋找同一剖面上的不同質感。有些髮型同時蓄有長與極短髮（類似平頭），這兩種極端交雜著髮色與質感的差異。

我曾畫過一位年輕女性，她本來留有一頭很長、很直的秀髮。在她的肖像接近完成的一天早上，她竟然頂著新燙好的「獅子頭」出現。這令我十分驚訝，因為她居然沒有想到如此做將會對畫作造成極大的差異。這麼一來，除了重畫她的「新造型」之外，再也沒有其他的替代方案了。其實，不僅她的髮型有了變化，也使她露出的臉龐，改變了整體面貌原本強調的重點。唉，這就是人生呀！

眉毛與睫毛不該畫得過於濃重，要格外注意它們在長度、厚度方面的不同。高手通常可以從眉頭內側開始，一筆到底就畫完：一般而言，眉頭的毛髮長得較密、較粗，接著，下筆範圍要逐漸變小，以符合眉毛生長的實際狀況。然而，眉毛不一定得是一道連續的拱形，它的角度倒是比較近似於微彎的曲線，或幾近一道直線。

上圖：《佛哲斯》，海倫・艾維斯（*Fergus* by Helen Elwes），油畫，16×12吋。
圖中這位老者的細髮，是以半透明的淺灰色顏料、在頭部周圍較深的底色上描繪而成的。

左圖：《史蒂芬妮》，珍・帕西佛（*Stephanie* by Jane Percival），油畫，36×20吋。
畫中如火的橘紅色，在蔚藍色的襯托下，更顯得活潑。豔麗的秀髮，以畫筆筆尖、側邊等各種不同的筆觸描繪而成，所有的筆觸都快速地橫跨整幅畫布。

上圖：《哲拉德》，蘿絲·卡斯伯特
（Gerard by Ros Cuthbert），油畫，12×10
吋。
這幅習作約莫花了一小時即完成，畫中的顏
料都保持在極薄的狀態。這幅作品靠著輕薄
的塗染手法與快速的筆觸，使其呈現出生動
的樣貌。

右圖：《雷蒙》，珍·帕西佛（Raymond by
Jane Percival），油畫，28×20吋。
在此習作中，畫中人物的蒼白膚色與深色髮
鬚，形成了戲劇性的對比。在下巴雙頰外側
的膚色中，隨處可見到短鬚參差地長於其
間。在這些區域，深色顏料被薄薄地塗在已
乾的膚色淡彩上。

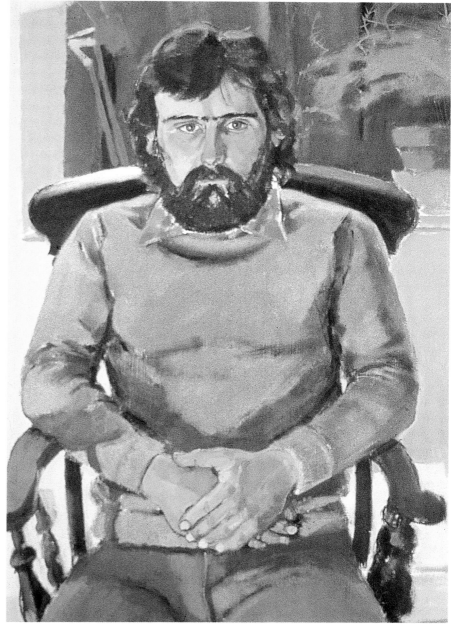

　　順著頭髮的長度，你將發現頭髮的生長方向會有所改變，頂端的毛髮並不見得會精準地與較低處的髮絲平行。不過，可別見樹不見林地——只顧及單一的髮絲，而疏忽了整體形狀的彈性與生動。

　　要記得，眉毛是順著前額隆起的輪廓生長的。眉毛與鼻、眼三者間位置必須保持正確與關聯，這裡若稍有失誤，都將導致肖像或表情的改變。

　　鬍子的形態五花八門、不一而足，從粗獷不羈、不修邊幅、短而清爽到精心修整的都有，這使得描繪鬍鬚成為十分有趣的一件事。當我看著對方的鬍鬚，總是會揣測：「究竟哪些部份是他想保留或刮除的？」但是話說回來，蓄鬍整鬚的方式，可以有千百種做法。

　　基本上，鬍鬚的處理方式與頭髮有著異曲同工之妙。首先，鬍鬚的顏色、質感，與頭髮當然是有所不同的。其次，鬍鬚的邊線會隨其生長密度而有所改變，此外，必須格外留意調出此區域的正確色調，好讓鬍子看起來自然且生動。若經過部份的修剪，皮膚看起來或許會略微偏藍，尤其若此人的毛髮是深色時，就更為明顯。如果模特兒上唇附近有蓄鬍，那就得顧及鬍鬚與上唇的關係，這部份的外觀可能比較模糊且不明顯，但要記得，它的形狀是順著臉部輪廓走的。

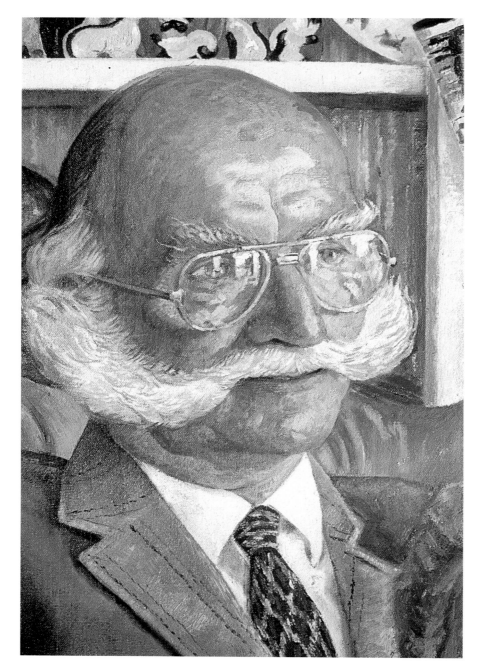

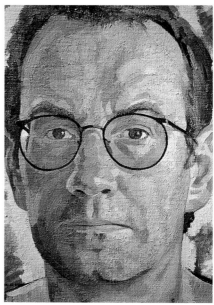

上圖：《自畫像》，羅伯特・麥斯威爾・伍德（*Self Portrait* by Robert Maxwell Wood），油畫，16×12吋。
麥斯的眼鏡有薄薄的一層綠色，也改變了原有的膚色。小心翼翼地畫出黑色鏡框，與其餘部份在明暗上形成對照。

左圖：《雷・崔普奈爾》局部，蘿絲・卡斯伯特（*Ray Trapnell* by Ros Cuthbert），油畫，42×30吋。
雷的華麗鬍鬚，畫起來著實趣味十足。描繪的筆觸以極短促、快速的方式橫跨上唇，而上唇幾乎隱藏在鬍鬚之後。鬍鬚與微啟的口之間的關係，非常難以掌握。由於鏡片上的反光很強烈，我必須十分小心，以免稍不留神，就讓他的雙眼消失在鏡片之後了。

眼鏡

　　描繪人像的初學者，其常犯錯誤經常是：先畫頭部，然後再加上一副眼鏡。新手多半把眼鏡當成個別的物件來處理，雖然實際上它們的確如此。　然而對畫家來說，眼鏡與臉、鼻等器官是一樣重要的。因此，在開始下筆時，就將眼睛、鼻子一併囊括在內，同時考慮進去；接下來，再將它們適當地組合成立體的頭部，使各元素都合而為一。

　　眼鏡的確呈現出一個重要的附加因素，而且十分具有挑戰性：因為它不僅使得眼睛難以看見，更甚者，也可能使眼睛呈現出來的尺寸被放大或縮小。在此提出良心的建議：仔細的觀察（如同平常），並只畫出你所看到的部份。謹防「想像力」─也就是說，別讓你「自認為」看見的，超越了實際所見的景象。此外，也要注意透視法在鏡框

上所產生的效果。若眼睛過於隱藏在陰影之中，那麼就從較低的角度加上一點光，不過那也可能是鏡片聚焦處射向眼睛的光。總之，陰影與反光都是描繪眼鏡時不可或缺的效果，因此應該接受這個事實並樂在其中，而不是想「除掉」它們。

鏡片的折射可形成有趣的效果——靠近臉部的鏡片邊緣顯得向內，朝外的鏡片則呈四分之三斜角，這種視覺效果相當明顯：因此，倘若模特兒的近視十分嚴重，即使採取的是正面的角度，那麼模特兒的臉部輪廓線條將因鏡片內緣的折射而顯得高低不平，鏡片則看似較靠近鼻子。但如果模特兒有遠視，那麼輪廓可能根本不會出現。

鏡框可以設計成華麗、古怪，甚至精巧的款式。隨時張大眼睛，鉅細靡遺地觀察每一個設計的巧思：舉例來說，下側的鏡框通常比上側來得窄，而且下側鏡框的曲線可能也異於上側。從側面看，你會發現到鏡框並非完全平坦，而是順著頭部的曲線走——因此較遠的鏡片將會比近端的鏡片顯得更為縮小。

化妝

由於都屬於「外加」的因素，因此化妝就與眼鏡一樣，也成為許多人像習畫者關切的重點之一。我的建議還是老話一句：畫出你所見。其實，描繪一個上了妝的女人，或者男人，都是一件很有意思的事，畢竟其中多少都帶有公開展示或改裝、掩飾的意味。有些人的「臉孔」辨識度極強，以致於他們決不可能不「戴上」它就外出見人。此外，化妝也會在無意間改變了外貌。例如，一位年長女性擦上亮紅色的唇膏、藍色眼影，有些部份會顯得強烈，有些則令人喜愛。然而，「過度的化妝」通常容易使一個人顯得俗艷，而非她們所預期的優雅或性感。職業婦女化妝，通常希望輪廓分明且明亮：少女化妝則偏愛有成熟老練或狂野的效果。

化妝品對上妝者有強調、誇飾、引人注目的成效，人像畫家應該為此感到慶幸。如果能接受濃黑

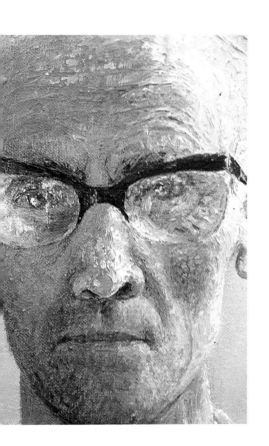

上圖：《亞倫・葛藍牧師》局部，蘿絲・卡斯伯特（*The Reverend Alan Grange by Ros Cuthbert*），油畫，60×42吋。
由於有粗而寬的鏡框，因此在鏡片上形成了陰影，同時也使額外的光線匯聚在人物臉龐——這個必須小心處理的組合體之上。

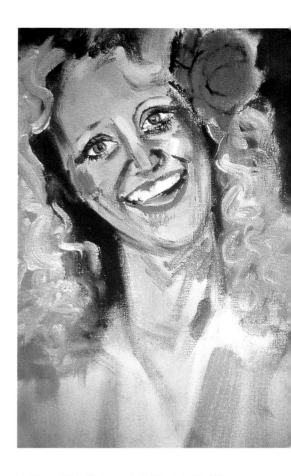

上圖：《維多利亞 No 5》局部，珍・帕西佛（*Victoria No 5 by Jane Percival*），油畫，20×16吋。
這是一幅快速完成的作品，畫中捕捉了畫家與模特兒之間的歡樂氣氛。小丑式的化妝很明顯地呈現眼前。

的眉毛、纖長的睫毛、光澤的雙頰、豐潤的嘴唇出現在「臉」上，那麼一切都不成問題了。所以，姑且容許自己被化妝效果朦騙吧！不妨來個有趣的實驗：找個朋友配合一下，把他化妝前與化妝後的模樣畫下來。孩子們特別喜歡奇特的化妝，你可以找一個小孩，讓你把他裝扮成貓或蝴蝶。如果找不到人幫忙的話，就自己當成模特兒——扮成小丑或美麗的皇后，然後畫一幅自畫像，也是樂趣十足的事。化妝可以是誇大的，但同樣地，它也可以修飾得恰如其分。

多明尼克

油畫・13×10英吋

蘿 絲 ・ 卡 斯 伯 特
(Domenico by Ros Cuthbert)

描繪多明尼克的長髮與短鬚,是很有趣的挑戰。我必須以長且快速的筆觸模擬出毛髮生長的方向,以短促的筆觸描繪鬍鬚,並在毛髮較稀薄處,混出鬍鬚與皮膚的顏色。

色彩組合

 鈦白

 檸檬黃

 黃赭

 生赭

 鎘紅

 苯胺紅

 印度紅

 土耳其綠

 天藍

 鈷藍

 氧化鐵紫

1 這幅畫的底子是數週前就以鈦白與生赭的混色塗好備用的。我先用天藍色加一點土耳其綠,大面積地塗抹,開始建立這幅人像的構圖。

2 保持顏料的輕薄,以便隨時調整底色。

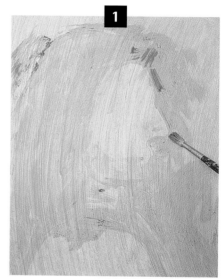

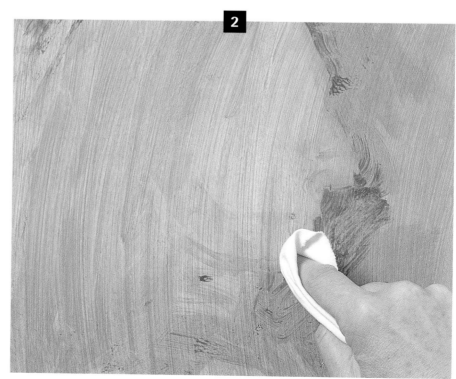

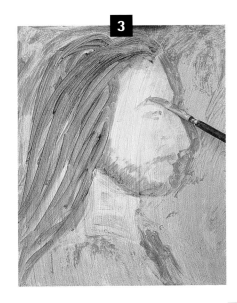

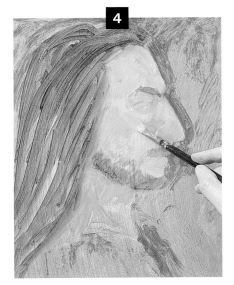

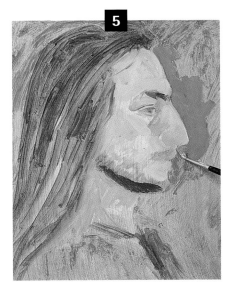

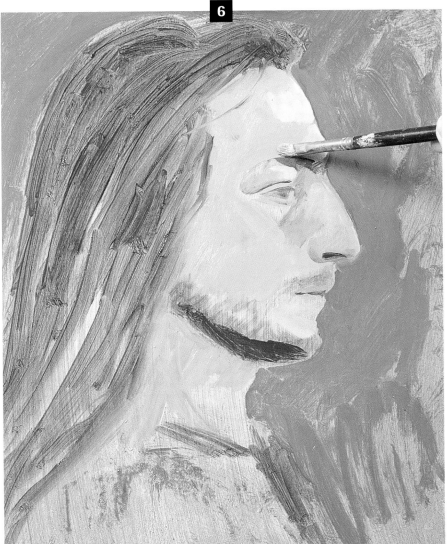

3 用生赭與少許印度紅區隔出人像、頭髮與鬍鬚。

4 膚色以鈦白、鎘紅與鈷藍混成，可先行調妥備用。

5 我先粗略地畫出鬍鬚、眉毛與眼睛的深色區域，接下來再用土耳其綠與白色的混色，將之前畫好的側面稍微作一點修飾。

6頭部是以白、鎘紅與天藍的混色描繪成形的，間或抹上一些檸檬黃。

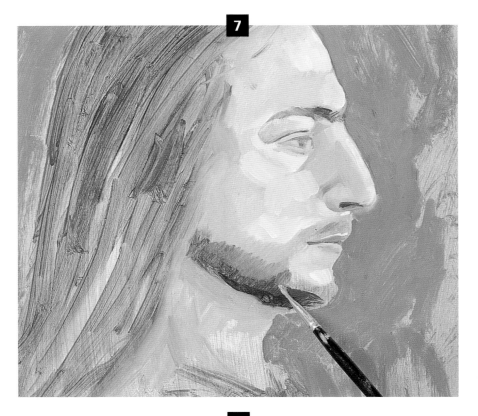

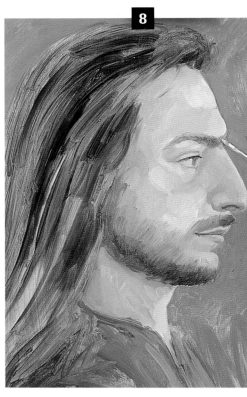

7 我用生赭及氧化鐵紫調成的顏色，加深鬍鬚的部份，並且開始為膚色與短鬚調色。在鬍鬚與接近髮際線的陰影區域，把鈷藍也加入膚色之中。

8 接著，我用土耳其綠、生赭、黃赭及印度紅加深頭髮的明度。至於襯衫，我先用較深的鈷藍，然後再用較淺的鈷藍上色。我繼續透過調整膚色來使整體輪廓成形，並再必要時，調出明度相近的顏色來上色。

9 在兩眉之間，這種毛髮生長較稀疏的部位，尤其需要小心觀察與仔細處理。

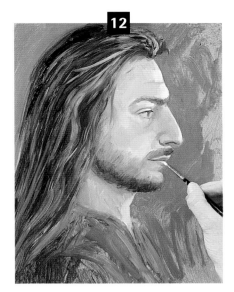

10 另一個毛髮稀薄的地方，就是髮際線。在此，我使用了膚色加生赭，使前額與頭髮融合。

11 接下來，在頭髮上加入較淺的顏色。白色、檸檬黃與生赭的混色，表示較明亮的毛髮；調和白、鈷藍與生赭，用來描繪頭髮上的亮面。

12 最後，苯胺紅加白色，用來表現皮膚的亮面，以便與人像正面產生連結感、與側面相近。

13 畫作完成。

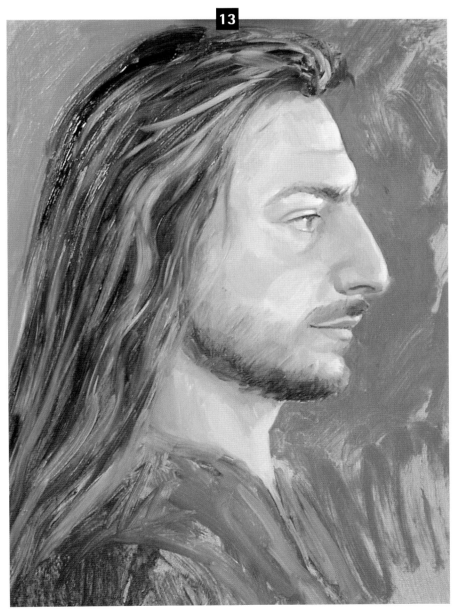

9

衣著、珠寶與帽飾

帽子、珠寶及衣著都能有助於描繪腕關節、咽喉、頸部或頭部，又可使構圖的魅力與戲劇性大增。正如荷蘭畫家哈爾斯的作品──《笑臉騎士》（Laughing Cavalier），畫中的騎士又怎能缺少帽子呢？

你的模特兒可能會要求穿著特定的服裝，其取捨顯然與他們心目中的人像風格有關，一切都在於他們想表現出的是正式的？令人印象深刻的？詼諧的？私密的？或是放鬆的效果。

練習

如果你懼於描繪布料的摺痕，那麼描畫衣服對你也會非常困難；若是如此，應先作一些練習才是上策。把一件沒有特定圖案的素色洋裝或外套披掛在椅子上，分別以鉛筆與彩繪兩種方式，進行衣物的描繪練習。粗厚的織物會形成較大的皺摺；光滑的布料則有較亮、清晰的亮面；薄紗則會一層層地顯出漸層的色調。至於天鵝絨，就很容易辨認，因為天鵝絨上的細毛可蓄積大量光線。緞布上的摺痕可能會比棉布顯出更明亮、更清晰的反光。畫出輪廓之後，接著畫出最暗的區域，然後畫較亮的部份，最後才畫最亮面。像這種簡易的方式，很適合初學者援用，作為練習的起步。

在人像畫中，衣服通常會被簡化，這是為了避免服裝喧賓奪主、搶走了人物臉部的風采。所要強調的程度如何，一切都在於你。然而，在開始下筆描繪人物衣著之前，你得先熟悉素色織物的描繪技巧，然後再處理布料的圖案、條紋與質地等細節。服裝以其色彩與花樣，為構圖提供了突出的帽舌與處理破碎的臉龐形成顯著的對比。下拉的帽沿投射出一道寬闊的陰影，在帽子與臉部之間產生色彩上的聯結。

下左：《一名女子的肖像》，休丹福特‧伍德(*Portrait of a woman* by Hugh Dunford Wood)，油畫，44×21吋。
在此習作中使用了濃厚的顏料，並施以大膽的處理。充足的探光，產生戲劇性的明暗對比。注意畫中女子裙子上的條紋，是如何在陰影處被畫家省略掉。

下右：《珍耐特》，傑克‧西蒙(*Janet* by Jack Seymour)，油畫，23×15吋。
珍耐特的棉質上衣，是採用三種基本色度：白、淺灰與中間灰所繪製而成。至於長裙，很顯然是以較厚重的織品製成的，因此只出現較單純的三道摺痕。

左頁：《陰影處的雙眼》，羅伯特‧麥斯威爾伍德（*Portrait with shaded eyes* by Robert Maxwell Wood），油畫，16 x 12英吋。

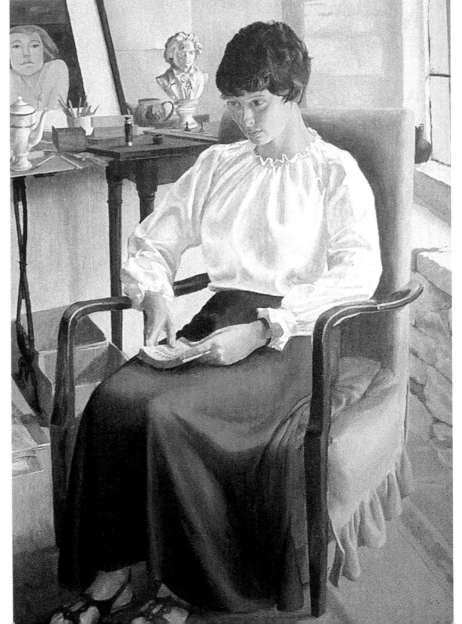

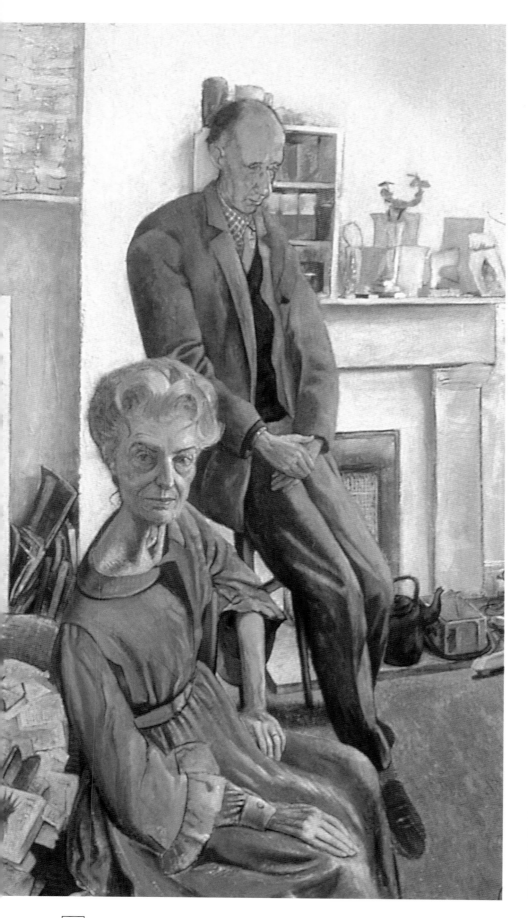

各種美妙的可能性。無論如何，發現如林布蘭之流的大師級人物，也經常會刻意隱藏模特兒身上衣物的光線，以便使注意力聚集在人物頭部，這也是一件十分有趣的事。其強調程度不一的差異，可區別出心理層面的人像與裝飾性的人像之殊異。

大師

安格爾有一幅美妙的人像畫—《摩帖西爾夫人》（Moitessier，現收藏於倫敦國家藝廊），就是一件將畫家個人偏愛化為各種符號、巧妙地隱藏在畫風中的作品。安格爾喜歡奢華的布料、圖案與大型首飾，並且繪製大量的細節。據說這幅畫為當時高齡76歲的安格爾惹來許多麻煩，而且耗費了長達12年的時間，此畫才終告完成。另一位熱愛細微觀察的畫家是布隆吉諾（Agnolo Bronzino）：他所畫的人像《托雷多的埃麗諾拉》（Eleanora of Toledo，現收藏於義大利佛羅倫斯的烏菲茲美術館），表現出一位身穿綴有珍珠、金線洋裝之美麗女性的風華。

左圖：《希西爾與依利莎白·科林斯》，蘿絲·卡斯柏特（*Cecil And Elizabeth Collins by Ros Cuthbert*），油畫，**42×24英吋**。
這對夫妻的服裝以簡化的方式處理，以維持畫面中的一致風格；只要稍作觀察，即可發，以炭筆打底的痕跡仍隨處可見。

上圖：《泳者的練習》，羅伯特·麥斯威爾
伍德（*The exercise swimmer* by Robert
Maxwell Wood），油畫，22×17英吋。

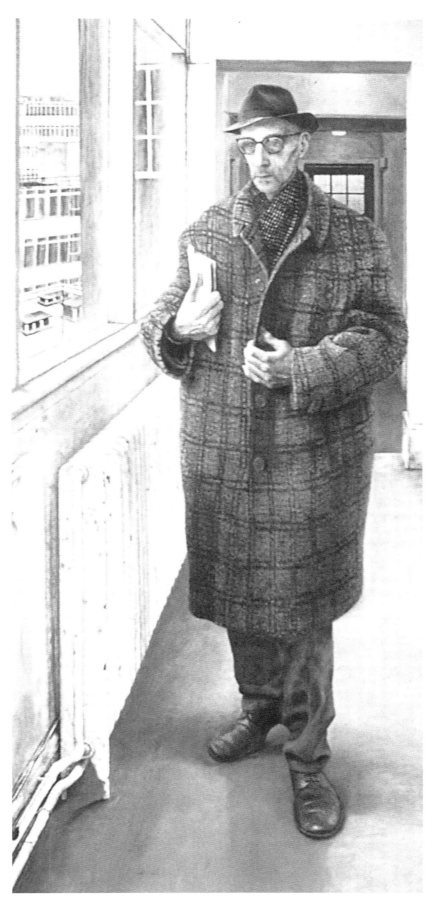

右圖：《希西爾·科林斯於英格蘭之中央藝
術學院》，蘿絲·卡斯柏特（*Cecil Collins at
the Central School of Art* by Ros Cuthbert），
油畫，78×24英吋。
在此畫中，結構物（氈帽、軟呢大衣與皮鞋）
的明暗對比，是很重要的繪畫因素。

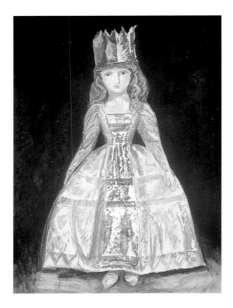

左圖：《藍色皇冠》，蘿絲·卡斯柏特（*The blue crown* by Ros Cuthbert），水彩與不透明水彩，30×22英吋。

這幅畫是根據一張小圖畫成的。我在水彩的淡彩上，再加上白色的不透明水彩，描繪出錦緞洋裝上的亮光。然而，在我內心深處，卻深受維拉斯貴茲（Velasquez）所畫的瑪格麗特公主吸引。

下圖：《畫家蘇珊·史堤雷的肖像》，貝瑞·艾瑟頓（*Portrait of the painter Susan Steele* by Barry Atherton），粉彩，44×30英吋。

在這幅華麗的肖像中，由於白色的圓點順著輪廓走，很明顯地可看出蘇珊在洋裝下的左腿；而帽子、條紋的緊身長襪，在在都爲畫面增添了幽默戲謔的氣氛。

手套經常被當作「道具」，大量地用於肖像中；通常它們不是溫暖著雙手，就是被握著，暗示著慵懶或賣弄風情的意味。在正式的人像畫中，以單手握持一只手套—彷彿畫中人物才剛進門，正在脫下戶外的服裝似的——藉此縮短觀畫者與畫中人的距離；其他諸如扇子也頗有說服力，就連一雙鞋子也可以拿來大作文章。

將帽子帶入畫中，可以象徵浪漫、神秘、幽默、寧靜……種種氣氛。總之，帽子的作用可說是充滿了各種絕佳的可能性。

上圖：《布雷克摩爾太太》，傑克·西蒙
(*Mrs. Blackmore* by Jack Seymour)，油畫，
12×8 1/2吋。
閃耀在珍珠上的柔和光芒，可以處理得相當
簡單：最暗的區域幾乎就在每一顆珍珠的中
央位置。在項鍊與這位女士的毛衣之間，向
上的反光產生較明亮、較溫暖的明度；至於
最亮面，則是白色的。

右圖：《布萊頓先生與夫人》局部，茱麗
葉·伍德（*Monsieur et Madame Breyton* by
Juliet·Wood），油畫，28×24吋。
布萊頓夫人頸上所配戴的簡約項鍊，美妙地
刻畫出她的鎖骨與胸膛。綴有羽毛與別針的
帽子，以活潑的角度配戴在頭部，然而這些
裝束上的細節，絲毫沒有減損她那艷光四射
的容顏。

10

水彩與粉彩

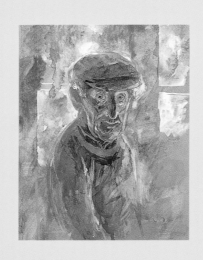

水彩與粉彩，是兩種性質截然不同的煤材：一種是濕潤的，另一種則是乾燥的。在本單元中，將分別運用這兩種媒材闡釋它們的特性，但也可以針對同一主題讓它們一較長短，以達到令人興奮且非凡的效果。水彩淡彩可使畫紙表面出現清淡的色澤，單就這一點，粉彩可能就遜色多了。此外，人像可以藉由水彩混用粉彩的方式，更完整地建構出細節與質感。有趣的是，只要在畫紙上用畫筆刷上一些水，粉彩很容易就能轉化為顏料，這種方式對畫底色而言，尤其有效。

水彩

　　許多人認為，水彩並不是適合描繪人像的媒材。原因是水彩技法的理想境界──清新與自由，實在很難與描繪人像的規則結合。即便行得通──明亮的膚色，能夠無瑕疵地被光與閃閃發亮的淡彩呈現出來，那也純粹是罕見的奇蹟。因此，除非你已經是老練、自信的水彩畫家，並且也發展出一套個人技法，否則我個人並不建議採用水彩來繪製人像。與其他媒材一樣，一幅水彩人像畫可以是精雕細琢的描繪，也可以是自由且質樸自然的畫作。假如你沒有自信使用筆刷作畫，不妨先用鉛筆畫出輪廓及五官，修改時用橡皮輕輕擦拭，小心別破壞了畫紙紋理，以免上色時顯出擦拭的痕跡。使用稀釋的淡彩渲染時，以濕中濕技法（wet-into-wet）加強顏色或色調，或者也可以先等上一層顏色乾了以後，再塗染另外一層顏料。

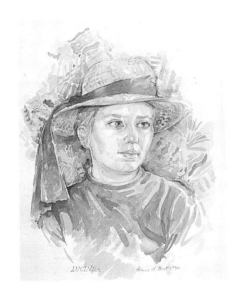

上圖：《露辛達》，派特·哈瑞斯（*Lucinda* by Pat Hares），水彩，15×11吋。
派特在夜間的光線下，在沒有繃過的200磅的冷壓紙上完成這幅畫。

左頁：《湯姆的肖像》，蘿絲·卡斯伯特 (*Portrait of Tom* by Ros Cuthbert)，水彩與不透明水彩，18×14英吋。
湯姆坐在窗前，頭部背光──為陽光照耀得綠意盎然的植物所輝映。我用鎘紅、群青及普魯士藍的水彩顏料描繪，並加一點檸檬黃與白色的不透明水彩，完成了亮面的部份。

下圖：《艾羅爾》，布萊恩·路克（*Errol* by Brian Luker），水彩，16×12吋。
首先，布萊恩替摩特兒畫一幅速寫習作，然後再於冷壓畫紙上畫一幅較大的鉛筆素描。他以濕中濕技法進行繪製，避免留下明顯的邊線－除非皮膚上有天生的摺痕或皺紋。等所有的淡彩顏料都乾燥之後，再逐一加上諸如皺紋與睫毛等細節。

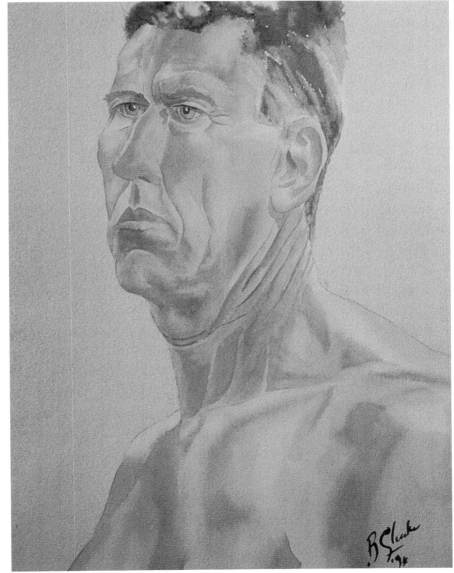

描繪時，只要確定每一道淡彩都不至於影響前一層顏料、且又不流失太多顏料的清新度才行，這樣重複描上三、四次，即可完成。不過，這得一氣呵成、流利地處理完畢，不能往返塗抹形成干擾。像睫毛、眉毛、嘴唇等細節，只要等膚色部分的淡彩完全乾了，即可添加上去。

維多利亞時期的人像，多半過於偏重細節；有時會加入阿拉伯膠，使顏料凝結、變厚，如此也能提昇各種技法的掌控程度。此外，水彩也可以結合不透明水彩，這樣可以形成朦朧不透光的效果。

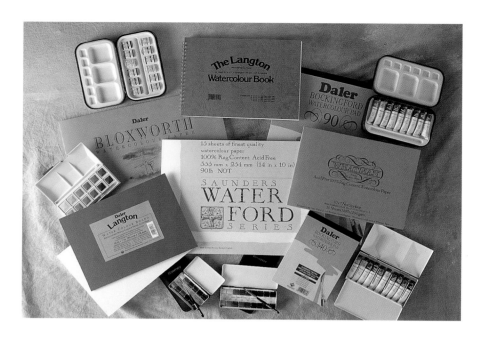

水彩工具

建議讀者在個人能力範圍內，盡量選用接近專家級的水彩與優質畫筆。儘管中國毛筆很少採用貂毛製成，然而以水彩作畫時，由於中國毛筆之畫者偏愛使用中國毛筆。除非你正在使用的是預備打濕後繃在畫板上的極厚紙張(此舉是為了避免紙張因顏料蓄積而起皺)，否則無論是一疊水彩紙或裝訂成冊的水彩紙，都是水彩速寫時的最佳選擇。可以多方嘗試各種不同製作方式、重量與質感的紙張，以找出個人最合用的畫紙。

上圖：幾組成套的管狀顏料與畫筆。

左圖：《泰勒父子─比爾與哈利》，瑞秋·海明·貝瑞(Tailors, Bill and Harry by Rachel Hemming Bray)，收藏於布里斯托皇家劇院(Bristol Old Vic)，水彩，6×4英吋。
瑞秋喜歡記錄工作中的人們，作品多半取材自生活，因此有時必須在侷促、不便的情況下作畫。例如這幅畫，就是在一個充滿昂貴布料的小房間裡的狹窄角落完成的。

英格麗

水彩，22×15英吋

羅伯特 · 麥斯威爾 · 伍德

(Ingrid by Robert Maxwell Wood)

麥斯運用精細的畫筆描繪英格蒼白的頭髮及膚色，同時白色畫紙也在這幅作品中發揮了作用。

色彩組合

鈷黃

鍋橘

鍋紅

深紅

溫莎紫

天藍

群青

孔雀綠

翠綠

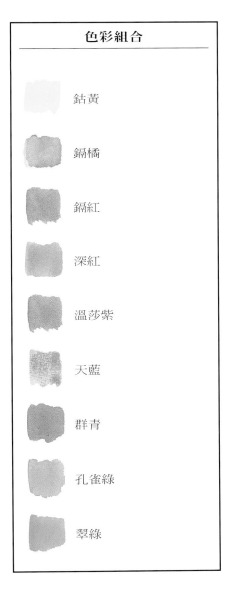

1 與**2** 麥斯先從只花數分鐘即完成的兩幅速寫習作起步。

3 他先以3B鉛筆描繪人像，接著用稀釋的淡彩上色──頭髮用鈷黃，而膚色則用溫莎紫及深紅的混色。

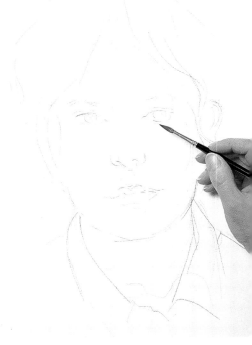

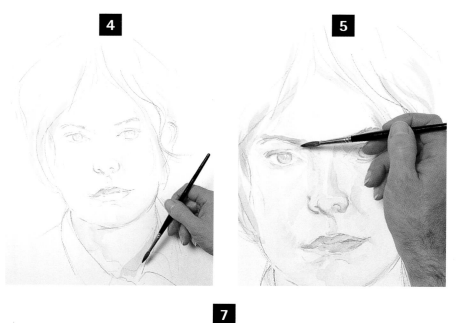

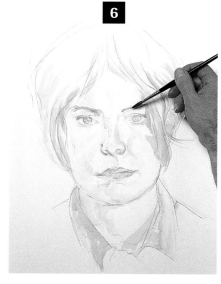

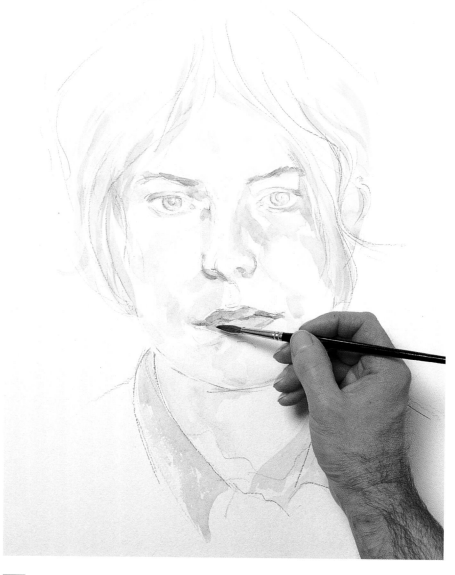

4 用鉻黃、翠綠的混色畫出頸部陰影，麥斯選擇以7號貂毛筆完成這幅作品。

5 他用群青與天藍調成的混色，去描繪眼睛與亮面。接著用溫莎紫加深膚色，而鼻部、下巴與眼眶四周，則用天藍色來加強。

6 至於眉毛，他用鎘橘、孔雀綠的混色，在上頭輕觸幾筆。

7 以溫莎紫及鎘紅加深雙唇，並以紫色與群青使嘴部線條趨於冷調並加深。

8

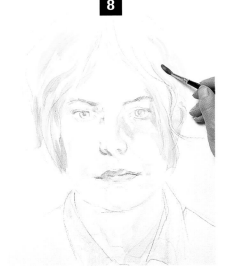

8 現在使用一連串不同比例的鎘橘、孔雀綠混色,以及幾道稀釋的翠綠色筆觸,建構出頭髮的部份。另外再調合紫色與橘色,畫出太陽穴的陰影,眼部所上的是較深的混色——因調有橘色而變得不明顯的群青色。

9 接下來,混合群青、溫莎紫與橘色,描繪頭髮。沿著下巴的線條,往下延伸到臉部陰影處,都沾一點以深紅與橘色調成的膚色,輕輕塗上幾筆淡彩。最後,在上唇上方的皮膚抹一些淺淺的鎘紅淡彩。

9

左圖：《阿荻蕾與約翰・戈兒昆恩的畫像》貝利・艾瑟頓，粉彩，72×52英吋。這幅貝瑞的畫作表面，有紙張拼貼的痕跡。起初，這幅畫只畫了約翰小型的頭像，但後來貝利決定加入其他的人物，於是他把更多紙黏接在一起，然後，將阿荻蕾畫進來，擴張了整福畫的構圖，最後把這幅畫黏貼在木質底材上。貝利用他的手在畫紙上推展顏色，也用筆刷和水塗敷上色區域—此舉使粉彩轉爲溼潤的顏料。此外，在作畫過程中，他也小心翼翼地戴上面罩，並且使用分離抽取器，以避免吸入粉彩中部份有毒的粉塵。

粉彩

對人像畫的新手來說，由於粉彩之色彩豐富，且能描繪出各種質感，因此是一種被高度推薦的煤材。與使用液體顏料的筆刷相較，條狀的乾式顏料不但使用方便，也更易於掌控；然而，你可能會遭遇的困難則在於：如何運用粉彩調出所需要的正確色調。除非你有一整套色彩齊全的粉彩組，否則就得運用覆蓋與混色的技法創造出新的色彩。

學習初期，可使用中等以上品質的炭筆或粉彩筆。選用紅色粉彩筆是非常理想的，淺色的畫紙也很實用——尤其冷調的中間灰、灰藍或灰綠，更能強調出膚色，但也可試著以暖色調試驗出類似效果。使用深色的紙張，會產生較沉鬱的氣氛；若以炭筆畫底稿，事後應稍作修正，或以筆刷輕輕刷除表面所有鬆散的微粒，直到底稿出現顏色淺淡但仍可辨識的程度爲止。由於炭筆容易弄髒畫面中的膚色，因此，

應先從手邊的粉彩中選出最適合表現半色調的顏色，再依據主要的膚色，先從半色調開始上色。至於上述顏色是否需要調合與混色，一切還是由你自己決定。一般而言，混色可以得到較緩和、平順的效果，然而，過度混色則可能出現有如漿糊一般或汙濁不堪的畫面。因此，寧可輕描淡寫地混色，也不要混色過了頭。有了經驗以後，你將發現，其實只要簡單地把兩個色層或色度相疊，即可產生豐富的質感。

上圖：《艾羅的頭像》，羅伯·麥斯威爾·
伍德(Head of Errol by Robert Maxwell
Wood)，炭筆與粉彩，21 1/2×15英吋。
麥斯在半張暖灰色的粉彩紙上，採用先炭
筆、後軟性粉彩的方式作畫。有些筆觸已經
過手指摩擦柔化，而黑色線條則可強化出各
處輪廓。

右圖：《湯瑪欣的肖像》，蘿絲·卡斯伯特
(Portrait of Tomasin by Ros Cuthbert)，粉
彩，30×20英吋。
針對這幅作品，我選了一張冷壓的水彩畫
紙，用中式墨汁在畫紙表面塗上一層深灰
色。等墨汁乾了以後，我先用炭筆打底，再
用軟性粉彩隨意而鬆散地描繪，使其保有塗
抹的痕跡。

　　世上最偉大、而且作品最值得
一看的兩位粉彩畫家，一位是夏丹
(Chardin，譯按：十八世紀洛可可
派畫家)，另一位則是馬奈(Manet，
譯按：十九世紀法國印象派畫家)。
夏丹對他的粉彩作品投注極細膩的
呵護，採用平行的筆觸上色；而馬
奈則以其高超技法，成功地將一種
顏色疊合融入在另一顏色中，並在
明暗之間巧妙地混色，使畫面產生
柔美的氛圍。

　　想必竇加過去對粉彩投注了極
致之愛，他開創了此種媒材在色
彩、質感方面充分發揮的華麗風
格，而他的人像與人體作品也很能
表達心理層面的意境。

粉彩的工具

粉彩有各種軟硬程度不一的材質，硬性的粉彩通常呈長條狀的矩形，軟性粉彩則較圓、較粗，有些軟性粉彩會製作得特別軟。此外還有粉彩鉛筆，通常用來打底稿與描繪局部的細節。有時不見得一定要在粉彩紙上作畫，一些可供粉彩畫使用之優質砂紙(sandpaper)與經過特殊處理的畫板，兩者的銷售量都相當不錯；或者，你可以多方實驗，找出適合的畫紙表面。

右圖：盒裝的粉彩

下圖：《彼得・瑞狄克的畫像》，瑞秋・海明・貝瑞(*Portrait of Peter Reddick* by Rachel Hemming Bray)，炭筆、白色不透明顏料、粉彩與水彩，14×19英吋。
本作品混用了水彩與粉彩，在繃過的淺灰色畫紙上描繪而成。

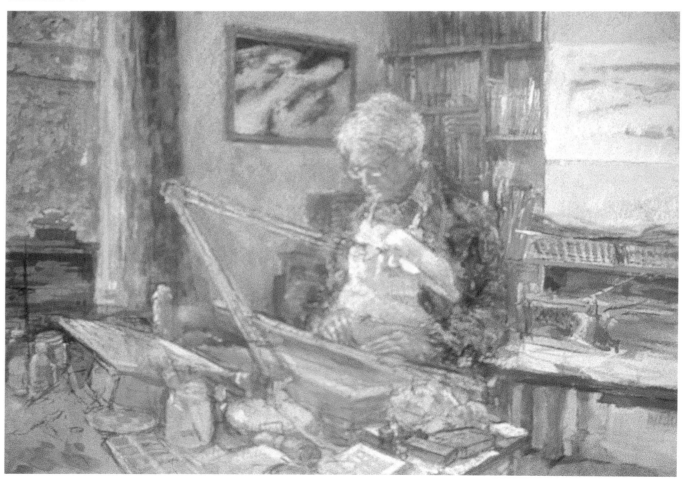

安 格 斯

粉彩·25×19吋

大 衛 · 卡 斯 伯 特
(Angus by David Cuthbert)

大衛利用暖色調畫紙作為底色，使隨處可透出原有底色，也使得畫中的色彩顯得既統合又活潑。

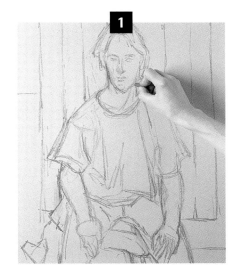

1 大衛先以朱紅色畫出輪廓線條。

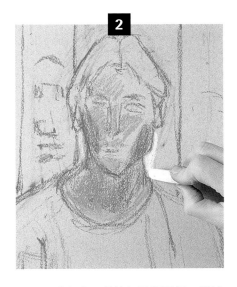

2 選用淺膚色、茜棕紅及深棗紅，開始在臉部建立明度。接著在連接臉部的背景中，以白色上色。

色彩組合			
	朱紅		灰綠
	淺膚色		土綠
	茜棕紅		深藍綠
	氧化紅		亮藍綠
	橘黃		胡克綠
	赭黃		深藍紫
	深粉紅		深橄欖綠
	深棗紅		深青綠
	暗紫		碳黑
	亮紫		黑
	暗冷灰		奶油白

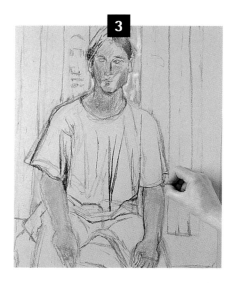

3 以氧化紅與淺膚色完成手臂與雙手的上色後，大衛接著用胡克綠再做一些強調。

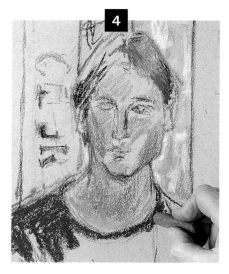

4 其次，用暗冷灰為上衣上色。

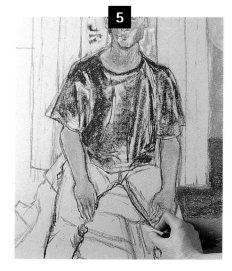

5 在進一步描繪之前，大衛開始用朱紅、灰綠、土綠、黑與奶油白處理背景的部份。

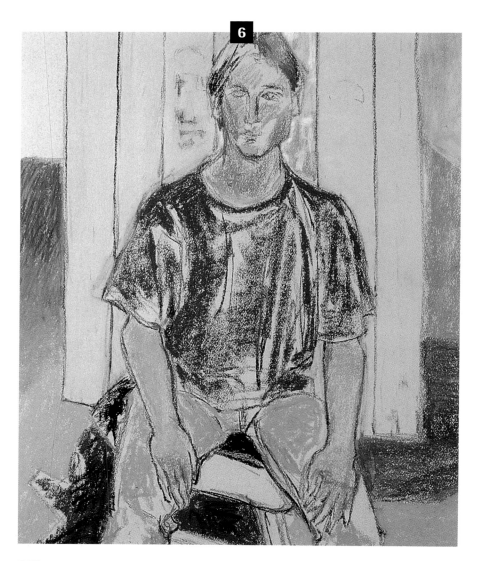

6 在這個階段當中，構圖、調子的分布與色彩，都已明確規劃完成。

7 用深藍綠、深藍紫，以及幾筆極深的暗紫、深青綠完成上衣的著色。

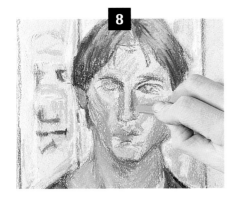

8 以氧化紅混合綠色系、灰色系：胡克綠、深橄欖綠、土綠及土系顏料，完成臉部上色。

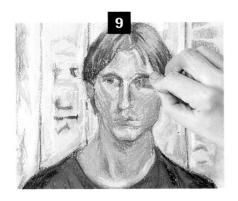

9 眼睛由幾筆碳黑形成柔和的深色線條。

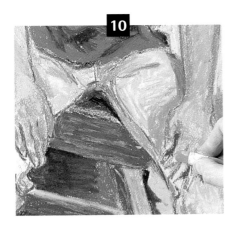

10 褲子由幾筆亮藍綠、亮紫與白色描繪完成。

11 完成圖。

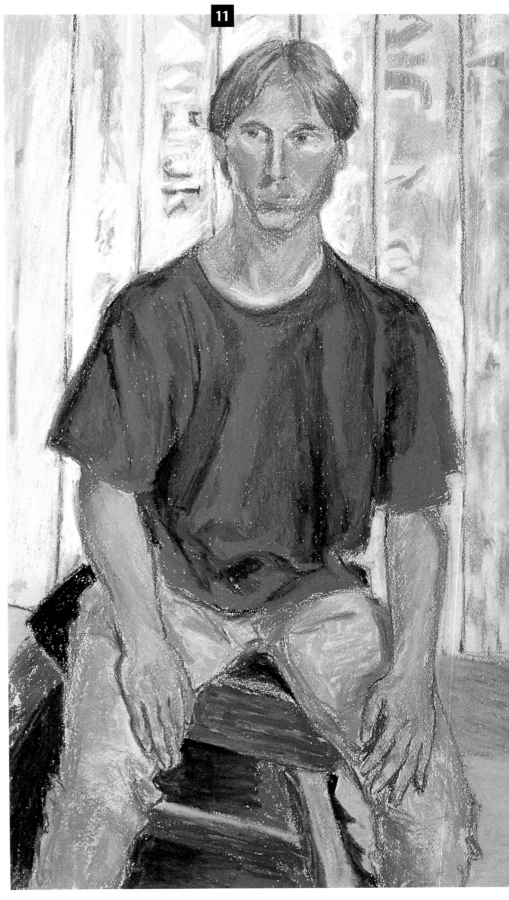

11
壓克力顏料與油畫顏料

壓克力顏料通常被視爲近似油彩的一種顏料，以下原因可闡明此說法屬實。兩者都可藉由混入或少、或多的調色劑，表現透明塗法或厚塗法等技法。然而，壓克力顏料是快乾的顏料，而油彩則屬慢乾的顏料；由於不同顏色的油彩之乾燥速度不一，也提高了使用油彩的難度，因此，油畫畫家必須研習各種油彩的化學成分，才能運用自如。

壓克力顏料

　　由於壓克力顏料易乾的特性，你可以選擇或亮或暗的顏色打底，同時快速地堆疊起一層層的顏料。壓克力顏料有不透明與透明之分，因此，「壓克力顏料是不透明的，而水彩則是透明的」之說法並不精確。舉例來說，氧化鉻無論摻入阿拉伯膠作成水彩顏料，或是摻入壓克力樹脂成為壓克力顏料—如金赭色，它都是不透明的。

　　壓克力顏料的特性之一就在於它的可變性。上色時，它可以像水彩一樣，塗敷得極薄，即便使用的是不透明的色料，但因為上色夠薄，看起來也會有透明（至少半透明）的效果。除此之外，壓克力顏料也可以加上質地濃厚的媒劑，用厚塗法建構色層。另外，也可以調入透明膠狀媒劑，以多數油畫家熟知的技法——透明畫法來表現。如果你是個喜歡慢慢花時間調色的畫者，那麼壓克力顏料的快乾特性，可能會成為讓人像畫家感到棘手的問題。不過，你也可以利用緩乾劑減緩其乾燥速度，好為畫家多爭取一點時間，讓新鮮的顏料能及時鋪陳到仍濕的紙材表面，尤其對某些畫像而言，畫中各色層的「交接處」必須被巧妙隱藏，此時，這個技巧就顯得格外重要了。

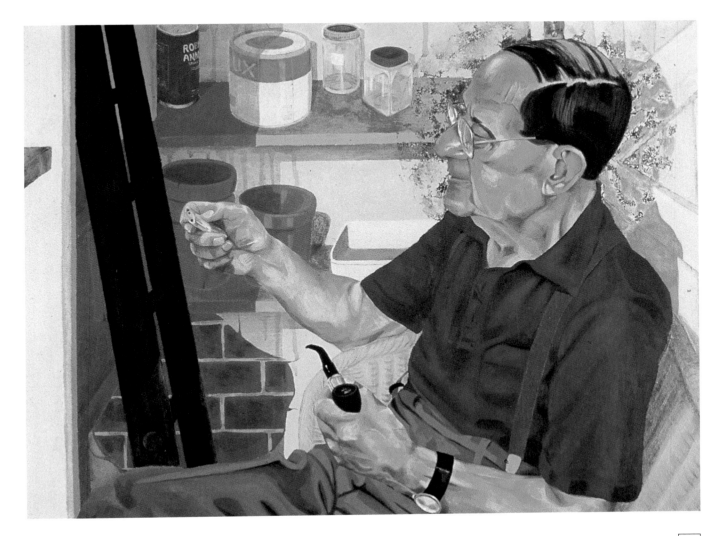

壓克力顏料工具

壓克力顏料採用與油彩相同的色料,並加入快乾的壓克力顏料溶劑調製而成,以管裝或罐裝的形式出售。壓克力顏料可以加水調淡,乾燥後可形成防水的表層。此外,也有各種調色劑與添加劑可改變這種顏料的密度、透明度與乾燥速率。用壓克力顏料作畫時,選擇用筆的原則與油畫相同─站在畫架前作畫時,使用長柄畫筆;而近距離作畫時(如坐在桌前),就用短柄畫筆。

右圖:《山姆·佛爾》,史汀娜·哈瑞斯,壓克力,30×22英吋。

這幅為畫家父親而畫的習作,說明了壓克力顏料不僅能夠塗在半透明的染色表面上,也可以運用水彩的溼中溼技法(wet into wet)來作畫。在這幅習作中,史汀娜先是以紅棕色蠟筆描繪,然後立刻以大量的水去稀釋上色的部份。

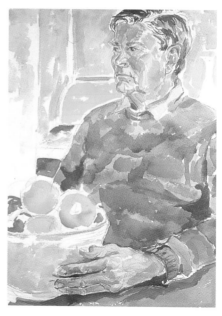

下圖:管裝與罐裝的壓克力顏料,以及各種畫筆與調色劑。

蘿拉

壓克力顏料，30×22英吋

大 衛 · 卡 斯 伯 特

(Laura by David Cuthbert)

在這張蘿拉的肖像畫中，大衛大膽地在一層顏料上頭堆疊另一層顏色，並在必要的地方做修正，以完成一幅生動鮮活的作品。

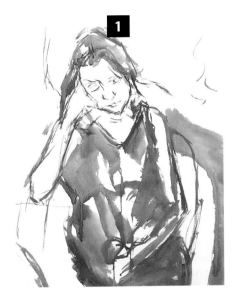

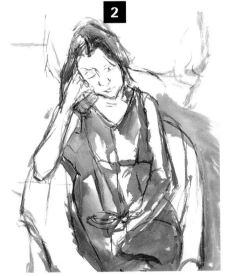

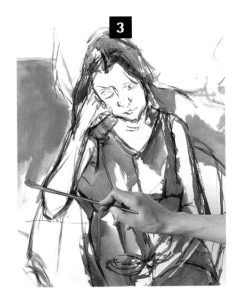

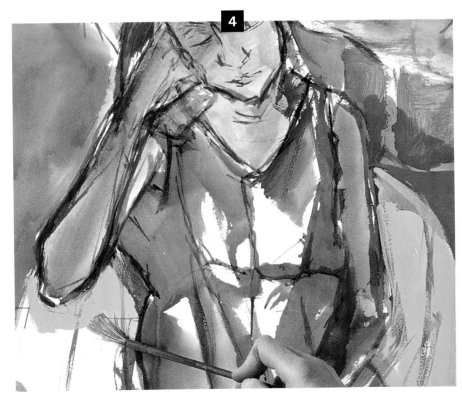

1 大衛先以天藍色顏料沾水打底稿。因為畫錯也可用顏料覆蓋來做補救，所以他自信而大膽地揮筆作畫。

2 以紅棕色系的顏料重描一次草稿。

3 接著，處理軀體上的主色區塊。在此，他使用深色調的虎克綠及鈦白。

4 頭部與手臂以稀釋的啶酮紅 (quinacridone red)上色，椅子則選用亮檸檬黃塗滿，現在整張畫紙幾乎都已覆蓋了一層薄彩。

色彩組合

 鈦白

 羊皮紙黃
(帶綠的奶油黃)

 生茶紅

 檸檬黃

 中間灰

 天藍

 錳藍

 群青藍

 亮紫

 深紫

 啶酮紅

 紅棕

 深色調虎克綠

 松石綠

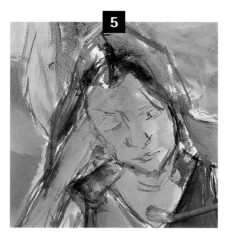

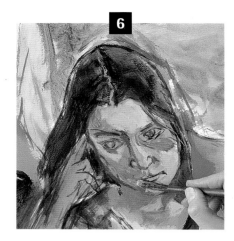

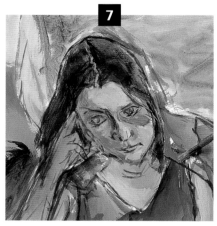

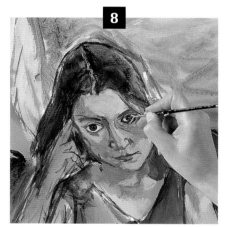

5 接下來,大衛將一層薄薄的檸檬黃刷在紅色的臉與雙臂上。

6 將半透明的深紫色覆蓋在紅棕色上面,以此表現臉部陰影;透過色調的強調,也使蒼白的膚色與深沉的髮色形成對比。

7 修正肩膀的線條。

8 大衛用未經混色的深色永固虎克綠表現眼球上最深的部份,較亮處則以深紫混紅棕表現。至於眼白部分,他選擇以深紫再加上羊皮紙黃及松石綠的混色來上色。

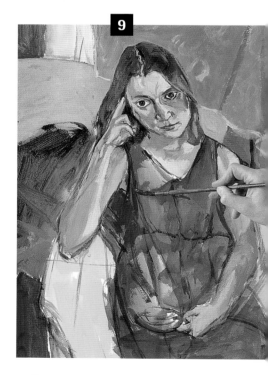

9 將群青藍塗在帶有淡淡錳藍色調的底色上,表現洋裝的暗面。

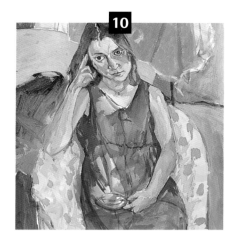

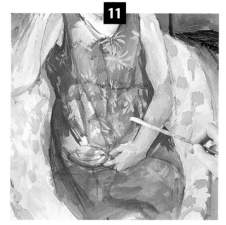

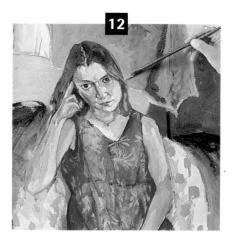

10 在這個階段中,構圖與色彩都趨於協調,而人像也逐漸完整。

11 以中間灰與生茶紅的混色繪製洋裝上的圖案。

12 以羊皮紙黃加深色虎克綠所調成的混色,將背景中原來的紫色蓋布調整成綠色。

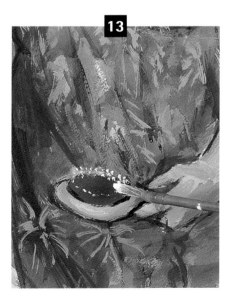

13 最後完成的部份是髮梳,以筆刷尖端輕觸、點描出梳齒。

14 作品完成。

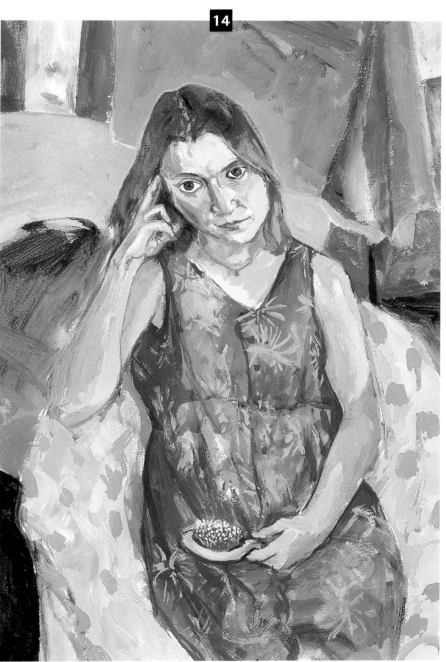

油畫顏料

對人像畫而言，油畫顏料是一種傳統的媒材，在油畫發展至今的七百年間，已有大量作品產出。一幅以油彩繪製的人像畫，多半都會交互運用透明與不透明的顏料。

透明畫法(Glazing)是一種將透明顏料層層塗敷、堆疊起來的技法。如果使用了白色底子，將可完全保存色彩的豐富與光輝。假如是經過染色處理，或上過色的底子，透明顏料以透明畫法表現，會使顏料原有的色相融入底子。舉兩個簡單的例子，如果把透明的橘色顏料塗在藍色底子上，將出現棕色；而透明的藍色顏料塗在黃色上，則會出現綠色。

在過去的年代中，前述的繪畫技法仍是一個頗耗費時間的過程，因為必須花上幾天的時間，等前一層顏料乾透，才能再覆蓋另一層顏料；直到最近這些年，透明畫法使用的調色劑已改良為快乾的形式，這樣的改善已使油畫透明畫法只比壓克力顏料稍多一點麻煩的步驟而已。調色劑的配方多不勝數，但我自己常用的比例是：三分之一松節油、三分之一亞麻仁油、達瑪凡尼斯（damar varnish）。實際使用時，可再酌量加些松節油，再調稀薄一點。根據油畫畫家—從「薄」（少油）到「厚」的作畫慣例而言，第一層上色應該要比後續的上色更稀薄少油，這樣可以避免顏料龜裂的狀況發生。透明技法很少單獨運用在人像畫，但若與不透明顏料併用，則效果顯著。

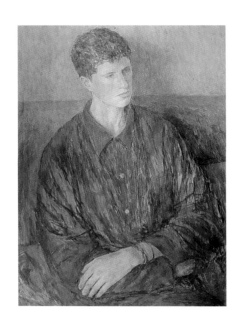

右圖：《吉瑪》，海倫・艾維斯（Gemma by Henlen Elwes），油畫於石膏底，17×12吋。海倫在手工製造的石膏底子上作畫，她的配方是把白亞（白粉）與融化的兔皮膠（rabbit skin）調和，塗敷在包裹了粗薄棉布的纖維板上，當塗了四或五層石膏底之後，即完成一個表面光滑、可吸收液體的堅固底材。

下圖：《史提芬・布朗》，茱麗葉・伍德（Stephen Brown by Juliet Wood）——未完成，油畫，30×24吋。茱麗葉在一個手工製成的「半油性」（half-oil）底材上作畫—是她混合了等量的鈦白與碳酸鈣（白粉）與少許兔皮膠（在美術材料行可買到粉狀產品），並加上冷壓的亞麻仁油作成的。自製底材中加入的油量多寡，決定了底材的吸水度與顏料乾燥的時間。

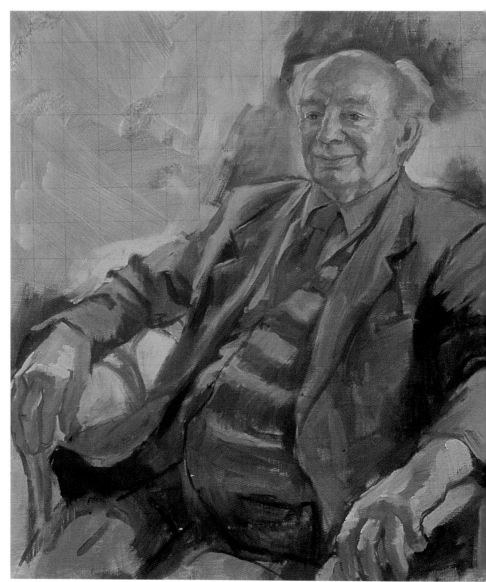

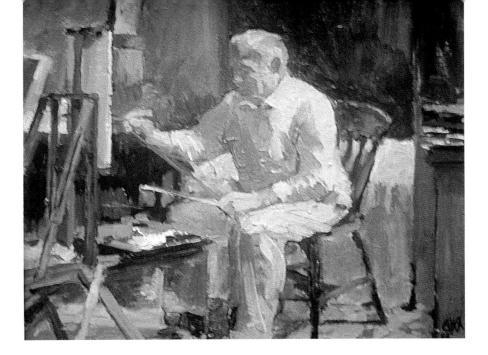

左圖：《喬治的新作》，瑞秋・罕明・布雷 (George Sweet Painting by Rachel Hemming Bray)，油畫，14×10英吋。
瑞秋為此作品製作了石膏底，並在上面覆蓋一層兔皮膠，以增加底材表面的吸收力。這幅畫是在喬治作畫時，陸續換了五個姿勢之後所完成的。瑞秋調整他的姿勢，以濃厚的油彩作畫。

不透明顏料 本世紀中的許多畫家，如「康登鎮」（Camden Town）畫會的畫家華特・席克特與豪爾・吉爾曼（Harold Gilman），就完全以不透明顏料建立個人風格，亦即使用天然的不透明色料或與白色混合的方式，達到不透明的繪畫效果，就連印象派畫家梵谷、高更與塞尚，也都使用這種方式運用油畫顏料。

倘若下層顏料的乾燥速度比上層顏料來得慢，這將是導致顏料龜裂的另一因素。有些色料的乾燥速率的確比較緩慢；諸如赭色系的岱赭（burnt sienna）、鉛白 (flake white)與普魯士藍 (Prussian blue)等，則屬於最快乾的一類色料，至於象牙黑(ivory black)與鎘色系顏料的乾燥速度就非常慢。若想避免發生上色後畫面表層龜裂的情況，最好先熟悉油畫顏料的乾燥速率。

有關程序的建議

我在第四章曾建議讀者採用林布蘭的用色組合，然而在此我想提出一個更完備的方式，若你能正確無誤地依樣操作，就能以成熟的技巧完成不錯的底色。

這種技巧來自於佛羅倫斯藝術家的三階段繪畫法。第一階段，稱之為「底子」(imprimatura)：也就是在白色底上塗上或刷上一層薄薄的透明顏料，傳統的作法多半使用生赭、焦赭、土綠(terre verte)等顏色。在達文西未完成的作品——《博士朝拜》(The Adoration of the Magi，現收存於義大利佛羅倫斯的烏斐茲美術館，)當中，他使用深黃為底色。至於土綠，則是一種微妙的半透明綠色，文藝復興時期之巨匠米開朗基羅(Michelangelo)，就常運用它來表現膚色色調之底色，你若仔細觀察自己的手背，應不難發現大師用色的邏輯。在膚色色層之下的無光澤綠色，可以使膚色表面產生靜脈效果、使陰影區域趨於冷色調，同時亦可強調暖色的膚色區域，並如第四章所討論的——可賦予該區塊亮度。

完成底子後，別忘了仍要保持後續染色之輕薄度，確保其乾燥時間可容許數天之久而不至於龜裂。在進一步繪製前，已完成底層上色；至於底層上精細的單色素描，我建議採用極淺的生赭來描繪；在此階段當中，完整的調子可顯示出深色區域。無須在意花多少時間完成底稿，因為淡薄而溼潤的油彩可以用軟布沾取松節油輕易地去除；但此階段務必正確地掌握各項元素，以便確保進入第三階段與最後的繪畫階段之後，只需做最小程度的修正。

等底稿一乾，就得預備好以直接畫法上色。本書第四章中提及調色的步驟，將有助於此階段的上色工作。

在以生赭色完成的底稿上，以薄層的透明或不透明顏料繼續描繪，如此將有助於建構出陰影區域。各處的膚色宜保持輕薄，可作為淡淡的底色；若有必要，較亮處可以塗厚些。這種方法有助於你熟悉——如何運用透明及不透明顏料建立視覺效果之模式。

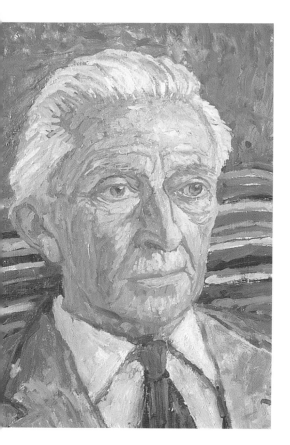

上圖：《*畫家的父親*》，彼得·寇特(*The artist's father* by Peter Coate)，油畫，24×17英吋。
彼得自生活中取材，他在白色底子上沾取少許或未經混色的淫潤不透明顏料，並選擇以分開描繪的筆觸表現之。此畫曾以紅棕色（或許是岱赭）重繪過。

儘管有準確的底稿，你會發現用直接畫法上色時，越畫越走樣。這都是因為上色時，顏料蓋住底稿，不易察覺輪廓線與造形偏移了。如果變形，可以試著在模特兒與畫作之間快速地交換視線，比較出造成變形的部份。透過鏡子檢視畫作、或半瞇著眼盯著作品看，如此可省卻無關緊要的細節，並挖掘出潛藏的問題。假使前述方法都無效，那麼就回歸到精確測量的老方法，你也將發現—人像畫總在不斷的修正與建構中完成。

油畫工具

油畫顏料通常以色料名為標示來出售，如「鎘黃」；有時也以生產廠商為名，如「羅尼玫瑰紅」（Rowney Rose）等。畫油畫的人，通常或站或坐於畫架之前，並在事前打好底、繃好於木框的畫布框，或木質畫板上作畫，畫家可透過各種方式打點這些細節。許多業餘畫者習慣購買已經繃好的現成畫布框，但最好是花時間自行預備。用濃厚的油彩描繪時，適合用較硬的豬鬃筆刷：運用透明畫法時，應選擇柔軟如貂毛之類的軟性筆刷：使用透明畫法時加入調色劑，可提升顏料乾燥的速率，以上提及的材料都可以在美術社買到，而店家也多半備有許多關於調色劑、凡尼斯膠（varnishes）、底子（等傳統的製作配方。

右圖：管狀的油畫顏料可成套購買，或個別添購：買大管裝的白色顏料比較划算。

芭 芭 拉

油畫・14 × 12英吋

蘿 絲 ・ 卡 斯 柏 特

(Barbara by Cuthbert)

我在上了白底的畫布上作畫，過程中力求油彩保持輕薄，以明亮清新爲訴求，描繪這幅
芭芭拉的人像習作。

1 為了示範油畫畫法，我選擇了白色
底，接下來，先決定頭部要畫得多大，
以及該採取何種姿勢。

2 仔細觀察人物外貌，然後畫出輪廓，
這個部份以生赭、黃赭與岱赭的混色極
輕地描繪。

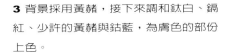

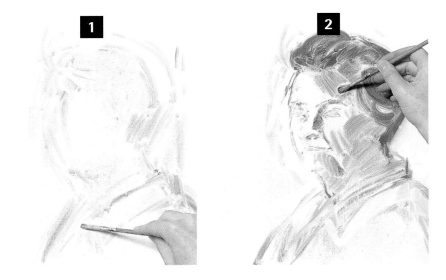

3 背景採用黃赭，接下來調和鈦白、鎘
紅、少許的黃赭與鈷藍，爲膚色的部份
上色。

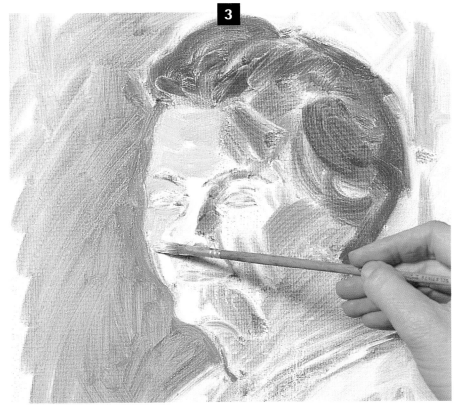

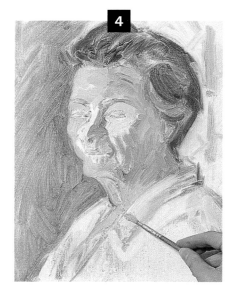

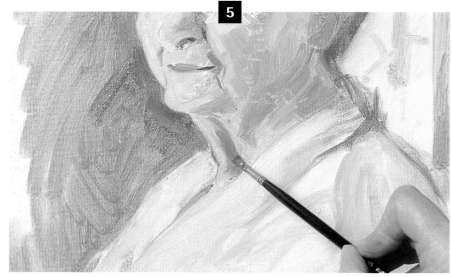

色彩組合

鈦白

檸檬黃

黃赭

深紅

鎘紅

岱赭

青綠

生赭

鈷藍

4 繼續廣泛而概略地描繪,我在部份的膚色區域多加一點黃赭與鈷藍,使其轉為半色調。

5 藉由生赭、深紅、鎘紅鈷藍與鈦白所調成的混色,強調出五官的特徵並捕捉人物神情。

6 在此階段,肖像與塑型的工作已建構完成,但只能算是概略的處理。

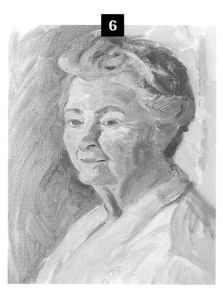

7 我進一步界定輪廓,並且在半色調的區塊中加上一點檸檬黃、鈷藍嶼深紅,又拿一塊布,像筆刷一般地進行調勻與修正的動作。

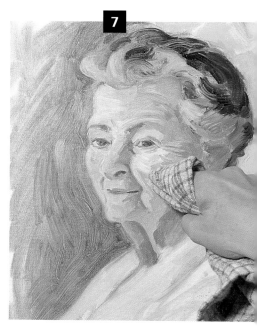

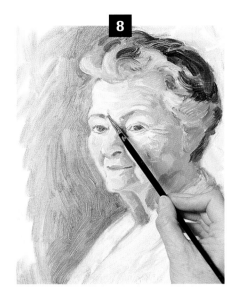

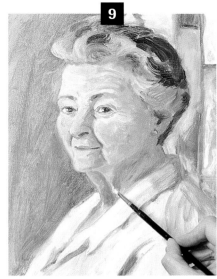

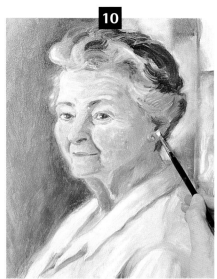

8 在膚色部份加入鈦白、鎘紅與檸檬黃,將調子調亮;至於雙頰與下巴,由於加了少許深紅色而使得調子轉暖。

9 以幾筆生赭、鎘藍與鎘紅的混色完成耳朵的描繪,雙頰與頸部也已經作了進一步的修飾,至於眼睛也用白色繪出反光的亮點。

1 0 用生赭與岱赭,加深背景中靠近白髮、臉龐與襯衫的周邊區域,最後在耳朵加上幾筆亮點。

1 1 完成圖。

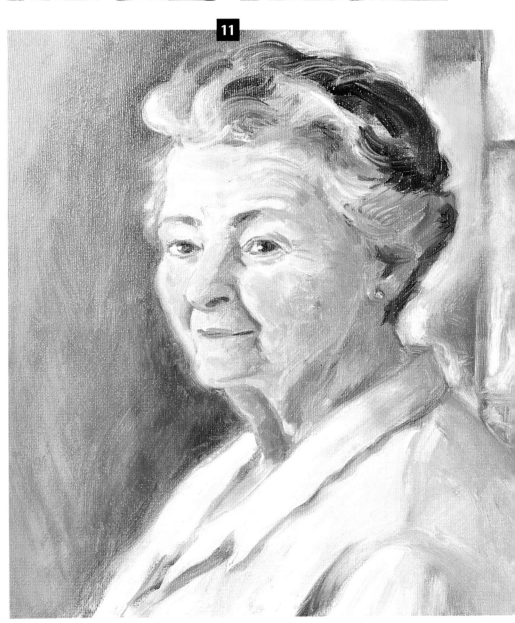

12

照片與人物群像

由於文藝復興時期的藝術家對探索繪畫技法、科學及醫學領域具有高度的求知慾，他們將「針孔成像」（亦稱暗箱，camera obscura）原理、解剖學、精確的透視法與色彩理論等知識應用在作品中，這些都對後世許多作品的風格更選具有深遠的影響。自從攝影技術發明之後，畫家們也因此受益不少。就某種層面來說，攝影技術的發明將畫家從畫作的幻象中釋放出來，並賦予新的意義。有些畫家認為透過照片作畫是種錯誤，而直接從生活中取材、取景才是正統的做法。對我而言，這與對錯無關，關鍵乃在於：「是否運用得當？是否對作畫有幫助？」

有一點我非常確定——如果早在達文西的時代就有攝影技術，他絕對會善加運用。大家都知道，畫家維米爾（Vermeer）很早就應用「針孔成像」這項原理作畫，不過這項技術並不能使他大量產出佳作，他還是得靠自己構圖、並精雕細琢地繪製畫作。

照片的問題

即便假設有人能根據一張照片畫出具說服力的人像，在此還是要提出一些值得注意的地方。我認為根據照片作畫，會使描繪的難度大增。照片可以容許諸如曝光過度、曝光不足、失焦、機身晃動、色彩不準等相機無法修正的問題。當我

上圖：《橋牌聚會》，艾薇·史密斯（*The Bridge Party* by **Ivy Smith**），油畫，52×60英吋。
艾薇針對牌局的攝影，只是為了引發構圖的點子。她隨機出手「快拍」，只為了捕捉人物的動作，好收集關於人物姿勢的創意。接著，她小心翼翼地畫了一些精細的生活速寫。最後這幅畫是在畫室中，根據那些速寫完成的。

左圖：《畫室中的茶聚》，琳達·艾瑟頓（*Tea in the studio* by **Linda Atherton**），油畫，59×53英吋。
這幅取材自生活、以壓克力為底的作品，畫中人物幾乎接近真人大小。就比例來說，以壓克力為底，不算成功——因為點與點之間移轉的縮放比例太大。

左頁：《派克家族》，茱麗葉·伍德（*The Parker Family* by **Juliet Wood**），油畫，44×35英吋。
茱麗葉先畫出構圖的速寫，然後才用攝影為繪畫素材作備份紀錄。

左圖：《雙重麻煩》，安·席克斯（*Double trouble* by Anne Hicks），油畫，36×48英吋。
這幅人物群像是在中間調的暖系底色上完成的，鏡子不僅創造出空間感，也從不同角度呈現出孩童的臉龐。有張照片是為了男孩身上的條紋而拍的。

下圖：《我知道我喜歡什麼》，琳達·艾瑟頓（*But I know what I like* by Linda Atherton），油畫，74×80英吋。
這幅取材自生活的人像畫，模特兒有空就到畫室，因此繪製工作斷斷續續地進行，長達一年之久。畫中年長的男性與坐著的女士分別擺過十種姿勢，至於較年輕的兩名男女，則各換過四種姿勢。繪製工作進入穩定階段之後，為了構圖與皮膚色調的一致與再確認，她們就必須同時出現。這幅作品沒有使用照片作為輔助。

的學生全副武裝、預備拍下他們想畫的人物時，我總會特別留意他們的題材，並與他們討論上述重點。

通常我不建議新手根據照片作畫。直接面對你的描繪對象練習比較好，其好處不勝枚舉。第一，照片可能產生的不足與瑕疵，會帶來許多困難，即便是有經驗的畫家，也無法畫出照片中不存在的東西。其次，活生生坐在你面前的模特兒會呈現出照片中所沒有的儀態，而人物在現場的鮮活樣貌又能賦予作品無窮的氛圍。此外，完成人像畫所需的時間可能歷經數小時，或數天，在此期間，模特兒與你的心情都會產生變化：光線也會有所變化：現場作畫使你有時間、空間去了解你的描繪對象。以上條件都使畫家能有更棒、更深的感受與洞見，由於這些因素很難量化，因此人們多半只能以「對」、「錯」來形容。

我有個學生，就十分樂在其中地、花時間按著相片把在旅遊中遇到的人物畫下來：隔年，他就帶著那些作品回到當地的酒吧展出。另一個學生則發現，要他不靠照片、直接在生活中取材下筆繪畫，對他簡直是不可能的任務，只要不看著照片畫，他的畫就會退化到八歲小孩的程度：然而只要根據照片作畫，其結果就有天壤之別了——他可以完成絕佳的粉彩畫，素描也毫無困難。因為他是個工程師，畢生都在平面圖上進行工作，所以從2D的平面轉換到另一個平面，對他絲毫不成問題，但就是無法轉換到3D空間、描繪出來。這些差別真的非常奇特，不過話說回來，畢竟每個人還是各有不同的。

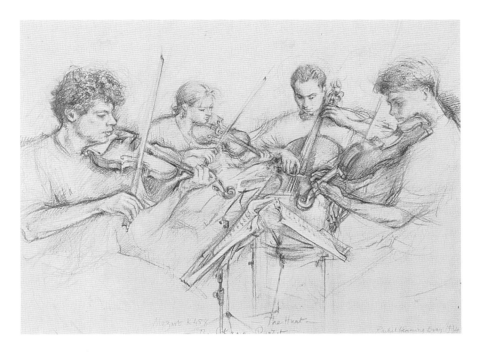

附加的資訊

就我個人而言，我極少使用照片作畫，除非我的描繪對象非常忙碌，以致沒時間久坐讓我慢慢完成畫作。如果真是這樣的話，我會要求對方至少要擺一次姿勢，讓我畫完構圖速寫，同時也跟客戶針對這幅人像畫進行溝通。接下來，我才會拿出相機來拍攝，通常會拍完一整捲底片，好讓我帶回家慢慢挑選。畫一幅人像畫，我至少會用到六張以上照片，如果照片都很棒，我甚至會全部表現在畫中，不過我偏好同時使用好幾位模特兒，以便取得各種人物面貌，並根據多張照片調整不正確的色調或顏色。經過這些年下來，對於自己究竟需要以何種方式、取得哪些影像作為素材，我已經有了心得：由於我的作品幾乎都直接取材自生活，因此也能信心十足地應用照片來作畫。就算我知道我需要的是某種特定角度，我還是會從不同的視點去多方拍攝，此外也會改變光圈的設定，好取得不同的曝光效果，這樣就能

多提供一些關於人物膚色明暗表現的資訊——這很可能是單一曝光值設定無法捕捉到的（只要曝光稍微不足或過度）。如果你為了捕捉臉部細節而太靠近的話，即便使用標準鏡頭也可能發生遠景扭曲的情形，因此我使用遠攝鏡頭拍攝，以便能裁掉影像扭曲的部份（比方說，鼻子可能看起來變得很大）。

複雜的構圖

　　當畫了單人畫像一陣子之後，你可能會想試著挑戰兩人或兩人以上的人像作品。要同時安排多人入畫，並不是一件容易的事。許多以群像為主的人像畫，多半因為缺乏想像的構圖，或因失當的空間關係而顯得十分沈悶。因此，盡量多畫些草圖，以便蒐集更多關於人物群像的好點子，這一番努力是非常值得投資的。帶一本速寫簿到酒吧、俱樂部或海灘，是很不錯的主意。當你發現一對情侶並肩而坐，先畫幾張她們坐在一起的速寫（如果你想的話，也可以拍些照片），這些為了記錄之用的資料，可能是小型的速寫，也可以是較完整的習作。當你發現一個適合又對眼的構圖時，切記，當描繪的對象超過一人以上時，繪製過程中的調整更得小心處理，所以務必得確認構圖無誤。

　　對人物群像畫來說，拍照是很實用的一種輔助方式。在安靜的畫室中，繪畫的創意可能會用盡、枯竭，但你又不便浪費眾模特兒的時間，此時，我會再次聚集模特兒，留下團體的速寫，並拍照。因為此後我很可能不會再看到他們全體齊聚一堂，因此我必須確定自己準備了足夠的繪畫素材。

　　有一次，我畫的主題是住家附近教堂的敲鐘人。有幾個月的時間，我趁著他們晚上練習的時間，登上教堂鐘塔，只為了能夠眼手並用地又畫又看、進行觀察，並逐漸認知到一畫團體人像可能是件有趣的事。我拍了一些照片，其中不乏不合格的照片，不少是因為採光、空間狹窄等問題，使得拍攝難度大增。此外，還得請求大家找個時間到我的畫室，讓我完成這幅作品。此外，我也針對螢光燈管及古老的電暖爐做了特寫。

　　在團體的構圖中，應該具有強烈的設計形式。改變人物臉部與四肢的角度，以協助觀者目光環顧整個畫面。此外，光源的多變性也能為畫面增添趣味。

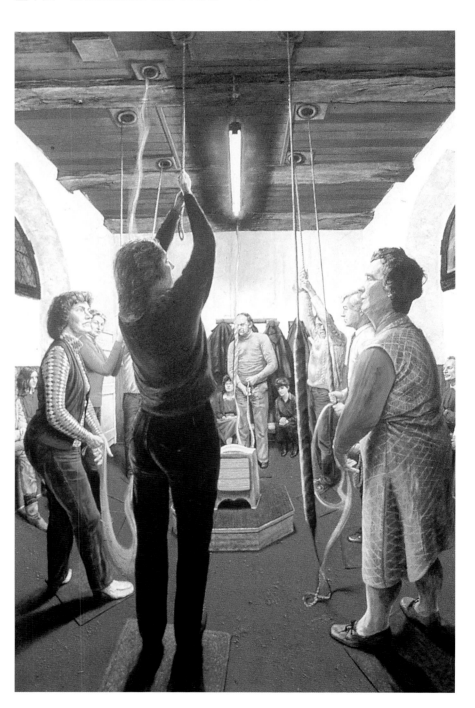

左圖：《溫斯康碧敲鐘人》，蘿絲‧卡斯伯特（*Winscombe Bellringers by Ros Cuthbert*），72×48英吋。這幅畫至今仍是我規模最大的人物群像作品，畫中共有13個人物。

13

特殊畫像

許許多本世紀的藝術家都認為人像繪畫歷經了深遠的改變。例如在世紀初的頭十年，畢卡索的立體派人像畫，是為他的愛人 —— 菲南蒂·奧莉薇（Fernande Olivier）而畫的，此畫後來被改以寫實手法重製。此外，立體派的特色在於同時呈現多角度的分割畫面，如畫家馬諦斯（Matisse Fuave）之人像作品，其用色就非常濃烈。而高度的想像揮灑、甚至幾近怪異的人像畫，如超現實主義畫家薩爾瓦多·達利（Salvador Dali）、芙烈達·卡蘿（Frida Kahlo）等畫家的作品，更帶領你我進入弗洛依德的心理學說及夢境：在令人不安的全球冷戰期間，畫家法蘭西斯·培根（Francis Bacon）畫出一臉焦慮、抱頭吶喊的自畫像。然而，經過這些特殊的手法，我們不難發現：這些畫家無一不對改變、提升人像畫表現手法，抱著責無旁貸、舍我其誰的企圖心。

儘管這些偉大的藝術家創造出了宏大而非凡的人像作品，但他們並非仰賴這些畫作維生的人像畫家。他們反而運用畫像的中心主題，作爲探索藝術概念的途徑。許多較爲遜色的畫家則同時跨越前述兩種領域，部份時間接受畫像的委託，但同時也爲滿足對藝術的好奇或冒險而工作。

右圖：《綠色女子──自畫像》，海倫·艾維斯（*The Green Woman's self portrait* by Helen Elwes），蛋彩，7×6英吋。
海倫發現蛋彩的效果介於素描與油畫之間，她畫構圖素描時，偏愛使用蛋彩。在這幅作品中，她透過西元前的一種象徵圖騰「綠人」（The Green man，譯按：綠人有著多葉的頭部，用以象徵自然的力量；通常出現於歌德式教堂或城堡，有時會融合人類臉部與多葉的裝飾，在各種文化──印度到歐洲均出現過），看見自己與大自然的關係，進而延伸出這幅自畫像。

下圖：《好食症》，史提夫·麥可昆恩（*Bulimia* by Steve McQueen），壓克力，30×60英吋。
在這三張連續的人物特寫中，圓形眼鏡扭曲了夜晚的城市景象，象徵內心的不安狀態。

前頁：《爵士石》，蘿絲·卡斯伯特（*Evening at Knightstone* by Ros Cuthbert），油畫，28×22英吋。
此畫是根據一張我女兒的照片完成的，那是一個冬日午後，當時我們的車正停在海邊。

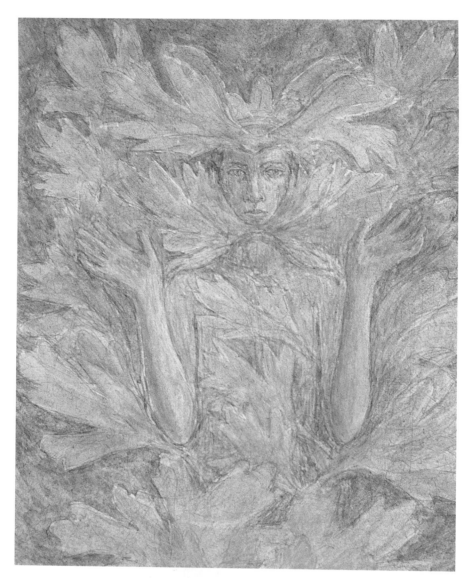

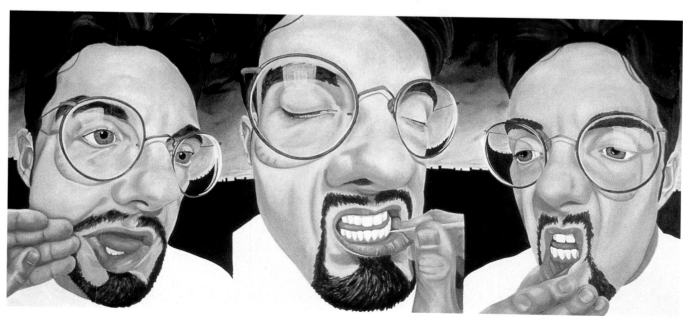

右圖：《瀑布旁的孩童》，安·席克斯
（*Children by the waterfall* by Anne Hicks），
墨水與不透明水彩，36×24英吋。
每天下午，只要公園管理員一離開視線，安
就會帶著她的孩子來到瀑布邊，透過樹葉的
縫隙畫她們。

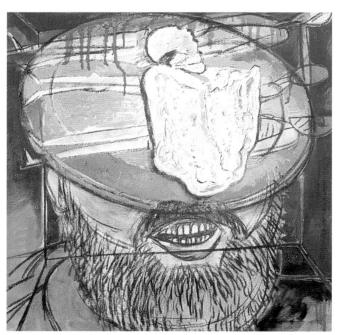

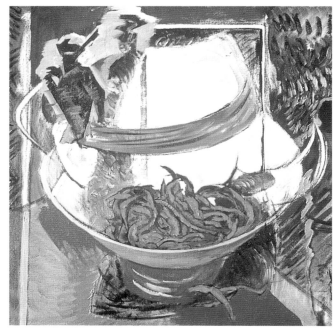

想像的過程

幾年前,我幾乎有機會為坎特伯里市(Canterbury,譯按:肯特郡的首府,是英國最著名的教堂城市)的英國大使——泰利·偉特完成一幅人像畫,但由於進行過一次描繪之後,他就在貝魯特(Beirut)遭到挾持。在等候他獲釋的期間,我透過報章刊登過的照片,開始運用想像力畫了一些素描。時間一天天的過去,而他仍是遭綁的人質,我開始構想一系列的想像的畫像。這個計畫最後延伸成數量超過二十幅的畫作系列:《一個人質的畫像》(Portraits of a Hostage)。儘管經歷了一段辛苦的過程,但最後的成果非常豐碩。我領悟到如何將想像的過程與人像畫聯結,得到前所未有的實用效果,雖然最後我還是沒有

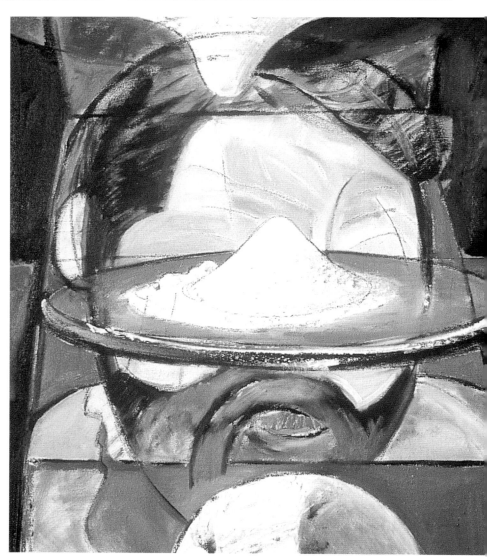

上圖:《人質—麵包》(左)、《人質—豆子》(中)、《人質—鹽巴》(下),蘿絲·卡斯伯特(*The Hostage-read*【left】、*Bean*【right】、*Slat*【bottom】 by Ros Cuthbert),油畫,皆為24×24英吋。
取自六幅系列作品中的三幅畫作,畫中顯示出駐貝魯特之英國大使泰利·偉特頭像。

機會完成泰利本人的畫像。

在我剛進入繪畫領域的初期，我曾畫過主角已不在人世的畫像委託案，而今後我也不會再接這類的案子。這件事是應一位老同學之請，要求我根據照片，為她喪生於車禍意外的好友畫一幅肖像。但是所有的照片都有不同的瑕疵，我只好選一張問題最少的照片，盡力而為地去完成它！毋庸置疑地，照片的好壞足以影響畫像的成敗。至於繪製先人的畫像，困難就比較少，如果沒人記得他（她)生前的樣子的話。

想像的畫像

談到祖先，不禁聯想到，若跟你要描繪的畫中人物大玩角色扮演遊戲，那應該非常有趣：這又可稱為「想像的畫像」，在人像畫的歷史中不令這類的例子。你可以將模特兒打扮成古裝的穿著，並隨性為他設計髮捲、甚至剃髮，你也可以裝作古代大師的樣子來繪畫，這些都非常好玩。有時候，你的描繪對象可能會提議做一個很罕見的裝束——小丑或弄臣，或他們想扮演的某個歷史人物等等。由此可見，人像畫也有快樂、戲劇性的一面。

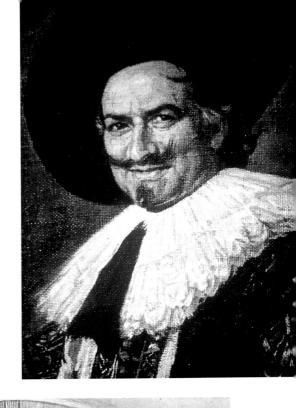

右圖：《奧蘭多》，傑瑞‧席克斯（Orlando by Jerry Hicks)，油畫，18×12英吋。
這幅畫是為一位朋友畫的戲謔之作，也是幾張故作「古代大師」狀的作品之一。

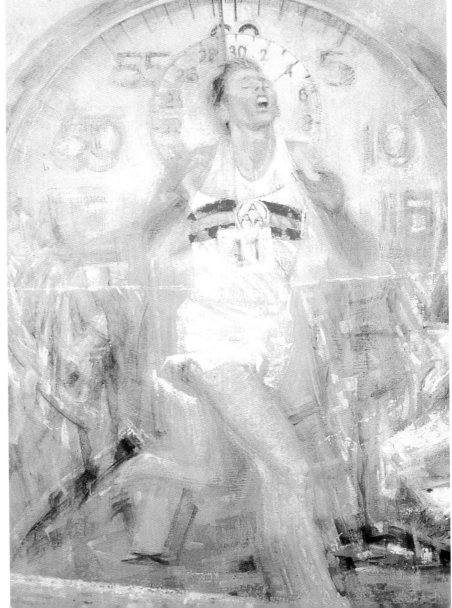

右圖：《羅傑‧班尼斯特打破障礙賽四分鐘之紀錄》，傑瑞‧席克斯（Roger Bannister breaking the four minute mile barrier by Herry Hicks)，油畫，60×36英吋。
這張作品贏得英國女王即位25週年紀念獎。

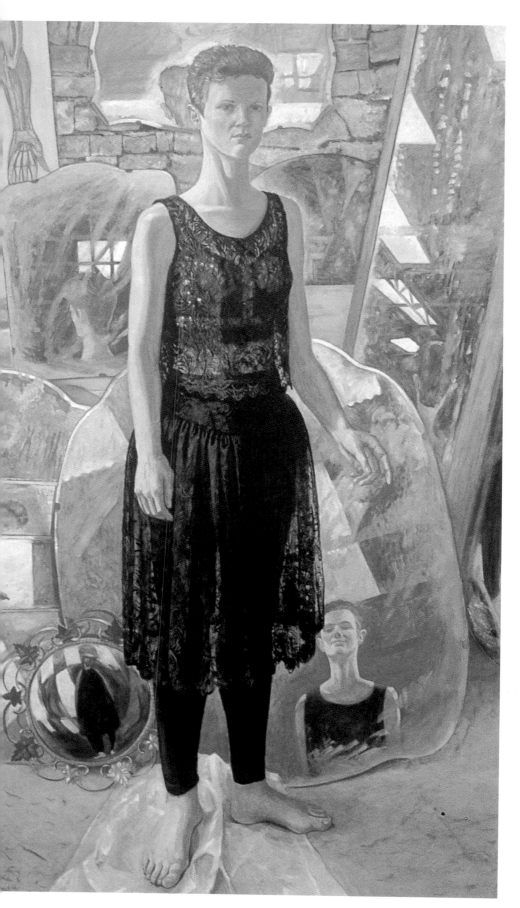

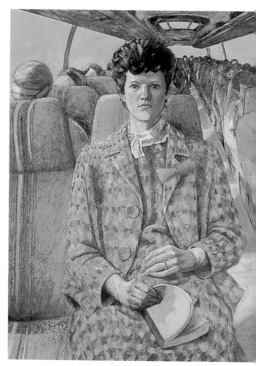

上圖：《長途巴士裡的自畫像》，蘿絲‧卡斯伯特（*Self portrait on a coach by Ros Cuthbert*），油畫，36×24英吋。

過去我曾花了相當多時間，爲了教學工作而往返於倫敦及各城市之間；在那段超過十年以上的通勤歲月中，我用水彩、彩色蠟筆、甚至針雕銅版的方式，完成百張以上的巴士乘客素描。這張自畫像是在畫室中畫的，而巴士內部的景象是根據素描完成的。

左圖：《自畫像與鏡子》，蘿絲‧卡斯伯特（*Self portrait with mirrors by Ros Cuthbert*），油畫，60×36英吋。

這幅畫的靈感來自於哥雅（Goya）受人歡迎的作品《阿爾巴公爵夫人》（The Duchess of Alba）。這些鏡子部份來自在垃圾場拍到的照片，有些則取材自生活中所見，至於那些鏡中的影像則是修改過的。

右頁：《休丹佛‧伍德家族畫像》（*Hugh Dunford Wood, Family portrait*），壓克力，78×78英吋。

這個家族要求這幅畫像要畫在晒過的牛皮上。畫家先另外畫了素描，然後再根據草稿在牛皮上構圖，最後才請來模特兒，讓畫家完成畫像。

自畫像

自畫像提供一個嘗試更活潑、更多新奇點子的絕妙機會——畢竟沒人會在意你如何描畫自己的畫像。我有一幅自畫像，其創意來自哥雅為阿爾巴公爵夫人畫的畫像。我穿上黑色蕾絲、手指著地板——仿效公爵夫人站立著、手指地面，而畫家的簽名就落在手指指向的位置（在我的自畫像中，我指著自己站在塑膠布上的赤腳）；而背景也很特別。在那之前，我去參觀一個垃圾場，在一些有趣的角落拍了些照片——整排老舊的鏡子，以各種奇怪的方式反射出我走過的影像。我根據那些照片畫出這個背景，並把鏡子反射出的影像做了修正。此外，在我腳邊有一片凸面的鏡子，

這使我想起另一幅很棒的人像作品：凡·艾克的《阿諾菲尼夫婦》（見第8頁）的畫像。鏡中畫面的左上方，畫布的邊緣與男人長袍的下襬都被鏡子邊緣裁掉了；此外也可以看到男子的手臂與手指，有如正在鏡子後方休憩似地，總之，所有的錯覺都被顛覆了。

14

委　製

當你首度接到客戶委託畫像的邀請，想必會是一次興奮非凡的經驗。那可能是一種既愉悅、卻又交雜著對未知的結果而感到焦慮的複雜情緒。第一次接下委製案，肯定是一個驚嚇的經歷，就連有經驗的演員也承認，自己在演出前會感到緊張不已。不過，知道有人對你的能力存有信心，因此想委託你繪製畫像，總是很棒的一件事。然而，一旦牽涉到錢的問題，最好一開始雙方就先擬定合約。由於聽過無數次有關受託繪製畫像，但最後感覺十分糟糕的經歷，因此我深知簽約的重要性，而且就連朋友與親戚也不可免於簽約的動作。當然，你也可以在每次吃虧之後，總是自我辯解著說：「我需要學習提昇效率……。」

如果你要畫的對象是陌生人，那麼你大概得花上一個上午或一整個下午的時間好好認識他們，此外在雙方正式簽約之前，也應該與對方討論一下他們的需求。你也要確定討論過程中囊括了：繪畫媒材、畫像尺寸、描繪人數的確認，當然也別忘了談談他們心目中對這幅畫像的期望等細節。如果對方把大部分的決定權交給你（根據我的經驗，客戶通常傾向於如此），那麼，在你付諸行動之前，要先讓他們瞭解你預備怎麼作。

我發現，受託繪製畫像最困難的部份莫過於客戶像個監視器似的，希望在繪製的每一個階段，都要在場親自監督，看看畫像進行得如何。理想的狀況是一切都沒有問題（最好他們對監看畫像興趣缺缺），畢竟一個外行人無法、也沒必要對繪畫具有犀利的洞悉能力；如果客戶看見一個混亂的底色或畫了一半的畫像，看起來可能不僅與本人毫不相似，而且還顯得十分怪異，當初對你的信心可能會大為減損！同時，客戶的焦慮情緒可能會影響到你對自己的信心，不管你經驗多豐富，如果你對前述狀況感到

擔心的話，直到畫像接近完成之前，你大可以婉拒展示未完成的作品。對某些人像畫家而言，這些應對技巧是需要練習的。

畫家的隨機應變

好吧！你的模特兒終於端坐在你面前了。現在你所要接受的冷酷考驗是：畫家的警覺性。當你在畫畫時，他可能想談天說地一番，非但如此，他還希望你有所回應。當你分散注意力在談話時，你工作起來有時會變得吃力。

右圖：《切西爾船長與萊德女士》，蘿絲·卡斯伯特（*Group Captain Cheshire and Lady Ryder* by Ros Cuthbert），油畫，39×27英吋。
這幅畫是受倫敦國家人像美術館的委託而繪製的。我拜訪了切西爾的家，她們有好幾次端坐著我以炭筆與粉彩進行素描。我也拍了一整捲底片，並在家準備構圖：一個月後，我以面對面的方式繼續描繪這幅人像，一連畫了四天，終於完成了這張作品。

左頁：《茱蒂絲在布理斯托舞蹈中心》，蘿絲·卡斯伯特（*Judith at Bristol Dance Centre* by Ros Cuthbert），油畫，42×35英吋。
為了繪製這幅人像，我在茱蒂絲的舞蹈課堂中描畫她的身影，同時也拍了一些照片。然後再根據這些素材計畫構圖。茱蒂絲總共現身舞蹈中心八到十次，好讓我完成她的畫像，而背景則根據草圖與照片繪製而成。

上左：《艾登堡氏畫像素描──理查先生》，艾薇‧史密斯（*Studies for Attenborough Portrait-Sir Richard*），鉛筆，22×30英吋。

上右：《艾登堡氏畫像素描──大衛先生》，艾薇‧史密斯（*Studies for Attenborough Portrait-Sir David by Ivy Smith*），鉛筆，22×30英吋。

左圖：《艾登堡‧大衛與艾登堡‧理查先生的畫像》，艾薇‧史密斯（*Portrait of Sir David and Sir Richard attenborough*），油畫，60×49英吋。
1986年，當艾薇得到倫敦國家人像美術館年度競賽首獎之後，便接獲委託繪製這幅畫像的邀請。儘管艾薇有時採取直接描繪的方式完成畫像，但對於某些對象，她則偏好先畫出細節的草圖，然後再回到畫室中完成描繪工作。

右頁：《曼緹與家人》，傑瑞‧席克斯（*Monty Flash and Family by Jerry*），油畫，36×48英吋。
這幅畫是根據一些素描與照片完成的。

別擔心，只要多加練習，你就會得心應手的。當我剛學會開車時，我根本不可能開口跟車上乘客說話，但是現在這對我一點也不成問題。這就跟一邊說話、一邊畫畫的情形一樣。如果在你首次接案描繪人像，而工作正在進行又無法分心時，你也可以對客戶說，由於你正在畫他的嘴巴，所以請他保持靜止。有一次，我為一對夫婦畫人像，他們在作畫全程都喋喋不休，因此我只好畫出他們嘴巴微張的模樣：這對夫妻真的就是生性愛說話，所以我也沒辦法不這麼畫。另外一次，我為一個非常活潑風趣的女孩畫人像，我們共度了一個笑話不斷、笑聲連連的愉快下午，我也把她燦爛的笑容表現在作品中。大部分的客戶都很樂意配合保持靜止狀態，但偶爾還是會遇上精力充沛、活蹦亂跳的人，這就需要用上特別的處理方式了。其實，過於安靜、被動，也是個問題，因為可能會演變成無聊、昏昏欲睡的情況。記住，務必隨時張大眼睛，觀察你的模特兒是否感到舒適。別忘了給他充分的休息時間，如果有必要，也可以請他們到外頭走走，以驅走睡意；或者，你也可以打開話匣子，跟他們聊幾句。畢竟你若面對一個眼皮下垂的模特兒，但又得描繪出他的眼睛，這可是一件很困難的事。如果在你肩膀後方放一部電視，並播放卡通片，這對小孩來說是很受用的；或者你也可以跟他們聊聊。

評論與批評

當畫像接近完成時，要將作品拿給客戶看，並探詢他們的意見。接下來，如果有必要的話，你就可以作一些調整。千萬別犯這種錯誤——為了取悅客戶，而去改變一些你明知正確的地方。我曾因為受到批評而修改了一個原本畫得非常完美的嘴。或許當時應該讓那位模特兒跟那幅畫共處一個禮拜，然後再看看如何處理。

我只有一次不堪回首的接案經驗。剛開始，客戶似乎相當滿意，但隔了一陣子，我又遇到他，他說他的朋友認為我把他畫得太老了。於是我去他家，再看看那幅畫，但是就我看來，那的確是一幅很好的畫像。我向他致歉說：「我不認為我能改善這幅畫。」我希望現在（這是15年前的事）他看起來比那幅畫像老一點，而且不再覺得畫像有問題了。

索引

作品索引

謝誌與圖片版權

　　出版社僅向以下參與本書示範作畫的模特兒致謝：久留美‧海特（Kurumi Hayter）、蘿拉‧福斯特（Laura Forrester），潔姿‧曼德拉（Jaz de Mendoza），安格斯‧莫迪（Angus Murdie），英格麗‧科爾（Ingrid Cole），芭芭拉‧海地（Barbara Hedy），多明尼克‧艾爾德拉（Domenico Iardella）。

　　Quintet 出版集團謹向所有提供資源、協助及版權所有者的參與致上謝忱，若有任何疏漏之處，也在此一併致歉。

　　附加版權：第1頁羅伯特‧麥斯威爾（Robert Maxwell Wood）；第2頁茱麗葉‧伍德（Juliet Wood）；第3頁珍‧龐德（Jane Bond）；第34頁茱莉亞‧桑莫維利（Julia Somerville）的肖像版權隸屬於艾利桑國際公司（Alexon International Ltd）；第55頁、71頁、126頁理查與大衛‧艾登堡先生（Sir Richard and Sir David Attenborough）之畫像，隸屬於倫敦國家人像美術館（The National Portrait Gallery, London）。